学前教育专业教育教研成果系列教材

幼儿教师实用美术技能

主　编　王　彤　李秀鹏　陆　晶
副主编　李　岩　王立哲
主　审　冯国利

北京理工大学出版社
BEIJING INSTITUTE OF TECHNOLOGY PRESS

版权专有 侵权必究

图书在版编目(CIP)数据

幼儿教师实用美术技能 / 王彤, 李秀鹏, 陆晶主编. -- 北京：北京理工大学出版社，2018.6（2024.8重印）
ISBN 978-7-5682-5797-8

Ⅰ.①幼… Ⅱ.①王… ②李… ③陆… Ⅲ.①美术–幼儿师范学校–教材 Ⅳ.①J

中国版本图书馆CIP数据核字（2018）第141445号

责任编辑：刘永兵		**文案编辑**：郭贵娟	
责任校对：周瑞红		**责任印制**：施胜娟	

出版发行 / 北京理工大学出版社有限责任公司
社　　址 / 北京市丰台区四合庄路6号
邮　　编 / 100070
电　　话 /（010）68914026（教材售后服务热线）
　　　　　　（010）68944437（教材资源服务热线）
网　　址 / http://www.bitpress.com.cn

版 印 次 / 2024年8月第1版第7次印刷
印　　刷 / 定州市新华印刷有限公司
开　　本 / 787 mm × 1092 mm　1 / 16
印　　张 / 8
字　　数 / 190千字
定　　价 / 45.50元

图书出现印装质量问题，请拨打售后服务热线，负责调换

前 言

学前教育是基础教育的基石,随着我国对高质量学前教育的要求越来越具体,拥有高水平的学前教师队伍就成为大力发展学前教育的重中之重。美术是学前教育专业的必修课程,是幼儿教师在职场中必须掌握的专业技能。为了能更好地强化学前美术理论与技能的学习,本书在思考如何更好地为学前教育培养美术技能过硬的人才的同时,从幼儿园的实际工作需要出发,选材紧紧围绕幼儿园教育教学所需内容进行拓展训练。书中将生动可爱的卡通形象融入不同技法的创作中,每次创作过程都强调想象力和创造力的体现,让实践操作中完成的作品尽量符合儿童审美情趣,真正做到以幼儿为本的美术教育思路。

本书由教学经验丰富的高校美术专业教师和一线的幼教专业教师在理论结合实践的教学研讨基础上,以美术教育理论为基础,以《3~6岁儿童学习与发展指南》中儿童美术能力发展为依据,以当前幼儿美术教学中的实际工作需要为目标,用精炼的理论并结合大量的实例图片编写完成。书中将幼儿园教师实用美术技能分为绘画和手工两部分,这两部分技能又按照由易到难的知识点设置了不同的章节内容,每个章节的学习都是基于前一个章节的,所有章节的设置既关注了幼儿园教师所需美术知识的系统性,又体现了不同技能在实际运用中的灵活性和拓展性,是真正将职业素养与职业技能并重的人才培养模式。

全书共分为五章,其中绘画部分有绘画基础篇(包括素描、色彩和图案)、绘画材料与技法篇(包括简笔画、线描画、水粉画、蜡笔画、彩色水笔画、彩色铅笔画、水墨画和创意画)和绘画拓展与提升篇(包括美术字与手绘海报和故事画创编)三章;手工部分有手工基础篇(包括纸造型、布造型、彩泥造型和环保材料造型)和手工创意与应用篇(包括玩教具制作和室内环境创设)两章。

本书在编写过程中有如下几个特点:

第一,每一章开始前的章节概述与学习目标清晰明了,涉及的知识点比较全面,体系完整,方便对知识脉络的整体把握。

第二,每个独立知识点的讲解在配有理论知识与实践技法的文字介绍的同时还结合实际图例欣赏,做到了图文并茂地直观表现知识点。

第三,每个章节的实践环节之后都重点提炼出学习小贴士,学习小贴士的内容既是对重点难点的强调,也是对操作中注意事项的提醒,能帮助更精准地掌握章节中的知识点。

第四，每个章节的最后都配有与本章节内容有关的知识拓展，知识拓展的内容能够将学习视角放宽，使学生学会运用所学知识举一反三，进一步提升综合运用各种表现技法的能力。

本书由王彤、李秀鹏、陆晶担任主编；李岩、王立哲担任副主编；冯国利担任本书主审，在审稿过程中对教材提出了宝贵意见并做了一定的修改，在此表示诚挚的谢意。

本书在编写过程中，得到了北京理工大学出版社、大连高新区中心幼儿园、大连沙河口区第十二幼儿园、河北方圆少儿画室相关人员的大力支持，在此，特向所有关心和支持这项工作的朋友们一并表示衷心的感谢！

<div style="text-align:right">

编　者

2018 年 5 月

</div>

目 录

第一章 绘画基础篇 ………………………………………………………………… 1
 第一节 素描基础 ………………………………………………………………… 1
 第二节 色彩基础 ………………………………………………………………… 5
 第三节 基础图案 ………………………………………………………………… 9

第二章 绘画材料与技法篇 ……………………………………………………… 14
 第一节 简笔画 …………………………………………………………………… 14
 第二节 线描画 …………………………………………………………………… 19
 第三节 水粉画 …………………………………………………………………… 22
 第四节 蜡笔画 …………………………………………………………………… 24
 第五节 彩色水笔画 ……………………………………………………………… 29
 第六节 彩色铅笔画 ……………………………………………………………… 31
 第七节 水墨画 …………………………………………………………………… 33
 第八节 创意画 …………………………………………………………………… 37

第三章 绘画拓展与提升篇 ……………………………………………………… 45
 第一节 美术字与手绘海报 ……………………………………………………… 45
 第二节 故事画创编 ……………………………………………………………… 52

第四章 手工基础篇 ……………………………………………………………… 57
 第一节 纸造型 …………………………………………………………………… 57
 第二节 布造型 …………………………………………………………………… 81
 第三节 彩泥造型 ………………………………………………………………… 86
 第四节 环保材料创意造型 ……………………………………………………… 93

第五章 手工创意与应用篇 ……………………………………………………… 109
 第一节 玩教具制作 ……………………………………………………………… 109
 第二节 室内环境创设 …………………………………………………………… 116

参考文献 ………………………………………………………………………… 122

第一章

绘画基础篇

章节概述

绘画基础是所有美术技能的基础，掌握绘画基础也是幼儿园教师掌握更多美术技能的前提，在本章节的学习中，理论是为实践服务的，通过对素描、色彩以及图案的基本概念及创作方法的了解，学生在美术学习中的观察能力、构图能力、造型能力和配色能力都会有所提高，会为接下来的美术学习打下扎实的基础，为学习更多的美术技能以及在职场中的实践应用做好充足准备。

学习目标

- 了解素描、色彩以及图案的基本概念。
- 掌握素描、色彩以及图案的创作方法。
- 理解学习素描、色彩以及图案的意义并能够灵活运用创作方法。

第一节　素　描　基　础

一、知识概述

素描的概念有广义和狭义之分，广义的素描包括所有单色的绘画形式，狭义的素描是专指学习美术的造型技巧，是绘画学习中强调造型、比例、结构和透视的基础训练过程。素描是人类美术活动最古老的造型手段，由于素描所使用的工具和材料相对简单，对造型基本功的练习又十分有效，因此，绘画、雕塑、设计和建筑等与造型有关的专业都将学习素描作为入门的基础，素描被视作造型艺术精益求精的前提。

二、工具材料

素描工具材料是非常简单且便于携带的，对于日常练习绘画者而言特别方便（图1-1-1）。

（1）画笔：在素描创作中，笔的使用可选范围比较宽泛，有铅笔、炭笔、色粉笔、钢笔、圆珠笔和毛笔等，每一种笔因为软硬程度和使用方式的不同，其画面效果也不相同。无论是选择一种类型的笔单一使用，还是选择两种以上不同的笔混合使用，其创作风格都别有一番审美情趣。对初学者而言，铅笔和炭笔是最容易掌握的工具。铅笔的笔芯因软硬程度不同，从最硬的 6H 到最软的 12B 可分为 16 个深浅不等的色阶（图 1-1-2），HB 到 12B 的 B 区间型号铅笔是适合素描创作的。对于初学者来说，最常备的型号应该是 HB、2B、4B 和 6B，深入学习之后，各种型号的铅笔可以游刃有余地转换。炭笔主要分软、中、硬三种型号，与铅笔一样适合初学者掌握。炭笔的优点是画面对比强烈，但是与铅笔不同的是它的笔芯颜色格外深黑，附着力强，不易擦拭和修改，下笔需格外慎重。

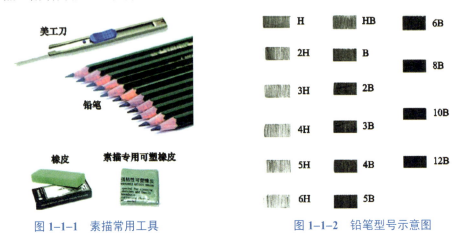

图 1-1-1　素描常用工具　　　　图 1-1-2　铅笔型号示意图

（2）橡皮：除普通橡皮之外，可塑橡皮（又称橡胶泥）是素描的常用工具。橡皮不同的使用方法会带来不同的画面效果，如普通橡皮经过削尖后的小切面可以提亮高光处，可塑橡皮轻粘画面深处可以减弱明暗对比关系。

（3）纸：素描创作因画笔的不同，对纸的要求也不一样。铅笔不适合纹理太粗的纸，炭笔对纸的要求是不能太光滑，钢笔则要求吸水性好。市面上有专门的素描用纸，有的纸发黄，有的纸发白，无论哪种颜色，初学者都应选用质地比较厚实的纸，这样才能经得住反复擦拭和修改。

（4）辅助工具：画架、画板、画夹、削笔刀、图钉、胶带、定画液等。

三、标准姿势

素描创作是需要静下心来耐着性子并坐得住凳子的绘画过程。通常情况下一幅素描的创作时间会比较长，因此，绘画姿势正确会起到事半功倍的效果。如果是便携式画板，一定要用一只手固定住画板，另一只手才能游刃有余地创作（图 1-1-3）。如果是固定的画架，也最好用手扶住画板，保持画架的稳定性，身体坐姿保持正直，最好与地面呈 90°（图 1-1-4），只有保持正确的坐姿才能确保正确的观察角度，才能保证作品的效果。素描的用笔姿势与日常写字的用笔姿势既相似又不同，可以根据线条的长短以及整体和局部的表现形式不断变换姿势，一幅素描创作中的用笔不会仅有一种姿势，具体的用笔方式可以根据绘画者自己的习惯自由切换（图 1-1-5）。

图 1-1-3　便携式画板作画

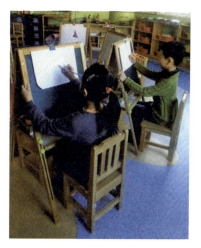
图 1-1-4　画架作画

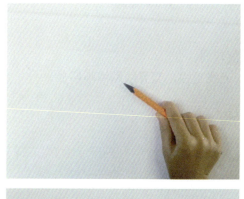
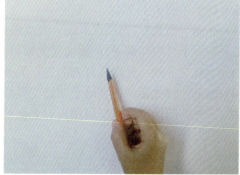
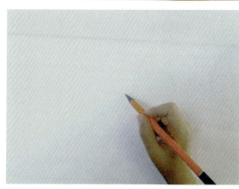

图 1-1-5　用笔姿势

四、技能要点

(一) 构图

所谓构图，就是指合理组织画面。无论所画物体有多少，都要按照比例、大小合适地安排到画面中。在画面上的整体布局位置要得当，要主体突出、有主有次、疏密合理。常见的素描构图以三角形居多（图1-1-6），三角形画面给人以视觉上的稳定感。

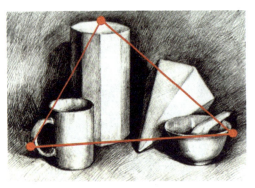 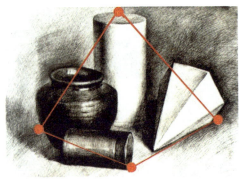

图 1-1-6　三角形构图

(二) 明暗关系

明暗是素描的基本要素之一,是让物体呈现立体与空间效果的重要因素。任何物体在光的照射下都会形成一定的明暗关系。对素描而言,体现立体感的基本因素是代表明暗关系的五个基本调子(图 1-1-7)。

(1) 亮面(高光):光线直射面,亮度最强。

(2) 灰调子(中间调子):侧面受光面,亮度较弱。

(3) 明暗交界线:光面和背光面的交界处,光线越强,交界线越清晰明显。

(4) 暗部:背光面,色调暗于明暗交界线。

(5) 反光:暗部范围里受周围反射光影响的面。

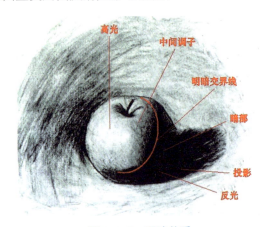

图 1-1-7　明暗关系

(三) 作画步骤

(1) 整体观察。对物体的形状、比例、宽窄、大小和透视关系有全面的了解后再下笔。在所观察的物体并非单体而是组合体的时候,同时也要考虑物体的远与近和虚与实,这样才能更准确地表达物体。

(2) 构图、画轮廓。为了将所画物体合理安排在画面中,通过前期观察后在画面上定出所画物体的位置,一般称为定点构图。用长而浅的线条连接几个定点,勾勒出物体大的轮廓和形状。

（3）表现明暗。画明暗时最好从明暗对比最强的明暗交界线下笔。从明暗交界线向四周不断扩散的线条要始终保持有黑白灰的对比效果，要从整体画面的明暗对比关系考虑全局。

（4）深入刻画。深入暗部、拓展灰部、缩小亮部。对五大调子进行深入刻画，让物体的体积感和画面的空间感及虚实关系更完善。

（5）调整完成。离画面远一点，观察整体，哪里不够深入就再进一步调整，直到突出重点、主次分明、画面立体感和空间感达到理想状态时就可以停笔了。

五、实例欣赏

实例欣赏见图 1-1-8～图 1-1-10。

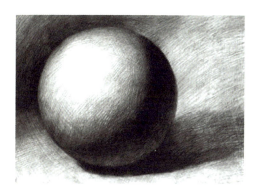

图 1-1-8　素描几何体（作者：冯琳）

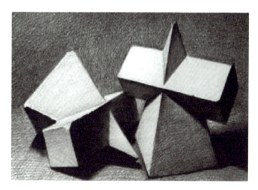

图 1-1-9　素描几何体组合（作者：何淑芬）

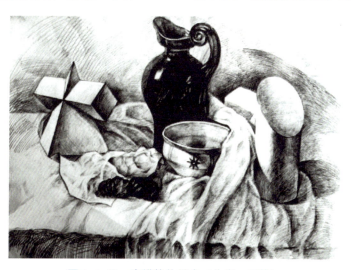

图 1-1-10　素描静物组合（作者：王静）

第二节　色彩基础

一、知识概述

色彩是人们通过眼、脑以及自身的生活经验对光产生的视觉效应，人对颜色的感觉由光

的各种物理性质决定，人们对颜色的感觉也受周围颜色的影响。调色板上的颜色变化无穷，色彩的分类也有不同的方法。常见的分类方法是将色彩分为无彩色系和有彩色系。无彩色系是指黑色、白色以及黑白两色相混而成的各种深浅不同的灰色。有彩色系是指可见光谱中的全部色彩，又分为基本色和混合色两大类。

二、色相与色彩对比关系

（一）色相

色相是色彩所呈现出来的面貌，确切地说是依波长来划分色光的相貌。红、橙、黄、绿、青、蓝、紫等基本色相形成一种秩序，色相推移具有强烈鲜明之感和秩序调和之美，这些颜色以色相环形式体现，称为纯色色相环。纯色色相环最常见的是十二色相环（图1-2-1），它主要由三原色（红、黄、蓝）、间色（橙、绿、紫）、复色（黄橙、红橙、红紫、蓝紫、蓝绿、黄绿）构成。色相环除了帮助我们认识色彩之外，也能帮助我们掌握色彩之间的各种对比关系（图1-2-2）。

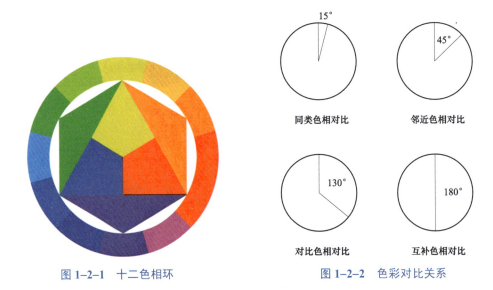

图1-2-1　十二色相环　　　　图1-2-2　色彩对比关系

（二）色彩对比关系

（1）同类色相对比：在色相环中相隔15°左右的色相对比。既保持色调上的统一性，又富有一定的色相变化。

（2）邻近色相对比：在色相环中相隔45°左右的色相对比。相差很小，对比弱，必要时变化其明度成配置对比的点缀色，才能增加色彩的生机而不沉闷。

（3）对比色相对比：在色相环中相隔130°左右的色相对比。色彩对比强烈而醒目，但难以取得调和效果，因此应变化面积比例和纯度对比关系，或借助无彩色来取得调和效果。

（4）互补色对比：三原色中的一个原色与另外两个原色合成的间色之间成为补色关系。色彩中互为补色的颜色有无数对。在色相环上，处于直径方向180°的两个颜色都是补色。十二色相环中共有六对补色，二十四色色相环中有十二对。当补色混合时会成为黑灰色，当补色并列时则产生强烈的对比，互补色对比是色彩对比中的核心，对研究色彩关系有十分重要的意义。

三、明度与纯度

（1）明度：色彩的明亮程度，还可称亮度、深浅度。明度推移是按照色彩明度秩序的构成而进行的（图1-2-3）。明度越高，色彩越亮；明度越低，色彩越暗。

（2）纯度：色彩的纯净度，也称艳度、彩度、鲜度或饱和度。它是色彩给人带来的视觉感觉强弱的标志。纯度推移是按照色彩纯度秩序的构成而进行的（图1-2-4）。其色调变化含蓄微妙，但容易因含糊不清而缺少个性。纯度高的颜色要比纯度低的颜色更容易带来视觉冲击，让人印象深刻。

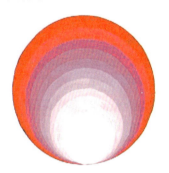

图1-2-3　色彩明度变化

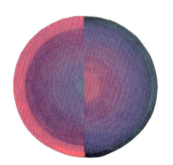

图1-2-4　色彩纯度变化

四、冷暖色

冷暖色并不是指色彩本身的物理温度，而是指色彩带给人们的心理联想，在心理上产生不同的冷暖感觉。冷暖对比更多地从色彩感觉上帮助我们观察和表现色彩。色彩是分成冷色和暖色两大系统的（图1-2-5）。暖色如红、橙、黄等色，冷色如青、蓝、紫等色。绿色偏中，接近黄、橙的绿偏暖，接近青、蓝的绿偏冷。暖色有向前突出的感觉，称为"进色"，冷色反之，称为"退色"；暖色有放大扩散的感觉，冷色反之，有收缩变窄的趋向；暖色给人以兴奋热烈的感觉，冷色反之，给人以沉静之感；暖色使人联想到大地、泥土的颜色，显得较重，冷色反之，如烟如雾，显得较轻。色彩所具有的这种不同的冷暖感觉，在色彩学中也称作"色性"。色彩的冷暖是相对的。只要两个不同的颜色放在一起，由于对比作用，便会产生一个偏冷、一个偏暖的感觉。例如，同属红色的朱红、洋红放在一起，朱红显得暖而洋红显得冷。而当洋红与玫瑰红放在一起时，洋红就显得偏暖，而玫瑰红显得偏冷了。了解冷暖色的对比关系后，可以运用这样的对比进行绘画创作（图1-2-6），减弱或加强画面的视觉冲击力，增加绘画的乐趣。

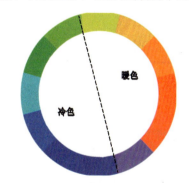

图1-2-5　冷暖色

五、色彩的心理感受与联想

色彩是能够传递情感和影响情绪的，不同的色彩带给人们的心理感受也有所不同，这与色彩的相关属性都有联系。例如，色彩的冷暖感与明度、纯度有关；色彩的轻重感由明度决

图 1-2-6　冷暖色的弱对比与强对比（作者：马琳）

定；色彩的软硬度与明度、纯度有关；色彩的明快与忧郁感与纯度有关；色彩的兴奋与沉静感与色相、明度、纯度有关，纯度最明显；色彩的华丽与朴素感与纯度关系最大，其次是明度。色彩的联想对美术创作的意义很重要，每一种色彩带给我们的特殊心理感受都与我们自身的过往经历有关，例如，红色既是喜悦的，也是危险的，同种色彩在不同人心目中因其生活经历不同而产生不同的联想。色彩不仅可以对冷暖进行诠释，对喜怒哀乐的情绪也一样可以表达（图 1-2-7）。色彩作为无声的语言，可以唤起人们的感受通感，经历相似时人们对色彩的感受和联想最容易产生共鸣（图 1-2-8 和图 1-2-9）。

图 1-2-7　喜、怒、哀、乐的色彩表达（作者：牛丽丹）

图 1-2-8　春天的色彩（作者：谢甜）　　　　图 1-2-9　夏天的色彩（作者：谢甜）

六、实例欣赏

实例欣赏如图 1-2-10 和图 1-2-11 所示。

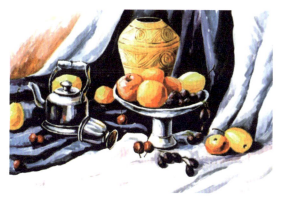

图 1-2-10　水粉写生（作者：王静）

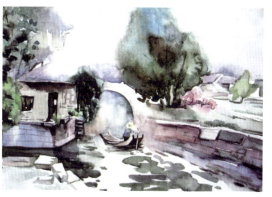

图 1-2-11　水彩写生（作者：田军军）

第三节　基础图案

一、知识概述

图案是一种具有实用性和装饰性的美术形式，图案创作由写生到变化的过程是高度提炼精华由繁到简的过程（图 1-3-1）。图案的构成形式主要有：单独纹样、适合纹样和连续纹样三大类。图案纹样包括花卉、动物、人物和风景，纹样设计不仅要有完整的形象、构图和色彩，而且要通过恰当的描绘技法把它完美地表现出来。图案的表现技法很多，为了达到理想的艺术效果，可以采用各种工具材料和手段进行描绘。图案的特殊表现技法就是运用不同的工具材料来处理图案形象，以达到特殊的艺术表现效果的方法。除绘画外，运用材料表现的装饰画种类还有雕刻、镶嵌、编制、粘贴等。图案创作一般从生活中找创作灵感进行资料收集与写生训练，图案的造型与变化一共分为概括、夸张、抽象三个阶段。

图 1-3-1　花卉图案简化（作者：吴金荟；指导教师：陆晶）

二、构成形式

图案的构成形式主要有单独纹样、适合纹样和连续纹样三大类。

1. 单独纹样

一个独立的基本形单独存在于饰物上，它不需要重复排列，也没有固定的外轮廓，是图案构成的最基本形式（图 1-3-2）。它能单独应用，也可作为适合纹样和连续纹样的基本纹样。

单独纹样的组织形式可分为对称式与均衡式。

2. 适合纹样

适合纹样没有连续的作用，是将单独纹样的一个单位或几个单位，装饰和配置在不同的形体里面，使纹样和形体的轮廓完全适应（图 1-3-3）。适合图案可分为形体适合、角隅适合、边缘适合。

图 1-3-2　单独纹样（作者：薛明明；
　　　　　指导教师：王彤）

图 1-3-3　适合纹样（作者：刘影；
　　　　　指导教师：王彤）

3. 连续纹样

连续纹样的形成基础是单独纹样，是依据条理与反复的形式美法则，以一个或几个单独纹样为基础纹样构成可无限反复的纹样。连续纹样可分为二方连续和四方连续两种类型（图 1-3-4 和图 1-3-5）。

图 1-3-4　二方连续（作者：刘敏；指导教师：王彤）

图 1-3-5 四方连续（作者：于岩；指导教师：王彤）

三、图案设计的四个阶段

（1）草图构思与起稿阶段（夸张变化及格式图表现）。
（2）基本色调确立与调配色彩阶段（铺底色或主要色块）。
（3）主体色彩上色阶段（完成主体色调上色）。
（4）调整细节与勾勒完成阶段（调整好画面主次关系）。

四、图案设计的基本元素

图案设计的基本元素是点、线、面。点用来表现虚实层次；线用来体现韵律；面用来表达整体与厚实。点、线、面的造型语言是非常丰富和微妙的，不同的形体风格应选择不同的表现方式，以点为主或以线为主，还是以面为主，设计的过程其实也是考验绘画者对于图案基本元素的理解。

五、学生课堂作业欣赏

学生课堂作业欣赏如图 1-3-6～图 1-3-11 所示。

图 1-3-6 "金"字图案设计（作者：宋金霏；指导教师：陆晶）

图 1-3-7 "吴"字图案设计（作者：吴金荃；指导教师：陆晶）

图 1-3-8　适合图案（作者：吴金鎏；指导教师：陆晶）

图 1-3-9　适合图案（作者：耿雨晴；指导教师：陆晶）

图 1-3-10　连续图案（作者：耿雨晴；指导教师：陆晶）

图 1-3-11　连续图案（作者：宋金霏；指导教师：陆晶）

知识拓展

装 饰 画

　　装饰画是在学习基础图案之后的能力提升训练。"装饰"一词带有美化的意思，对事物进行美化装饰以达到艺术效果的过程体现了人们对美的追求和向往。装饰画的起源可以追溯到新石器时代彩陶器身上的装饰性纹样，现代的装饰画表现技法丰富之后，其艺术效果更多元和多变了。如果说图案是写生之后的美化处理，装饰画就是在学习图案之后的进一步美化与提升，是美与艺术的再一次升华。装饰画创作从本质到现象是需要若干表现技法来达到预

期的表现效果的，因此在创作装饰画时不应拘泥于传统形式，而应做更多可能性的探索。图 1-3-12～图 1-3-17 所示，为人物装饰画示例。

图 1-3-12　人物装饰画（作者：初霞；指导教师：陆晶）

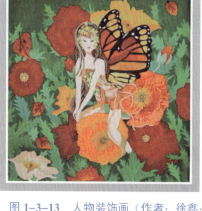

图 1-3-13　人物装饰画（作者：徐鑫；指导教师：陆晶）

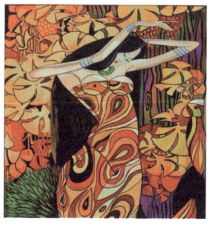

图 1-3-14　人物装饰画（作者：张文锦；指导教师：陆晶）

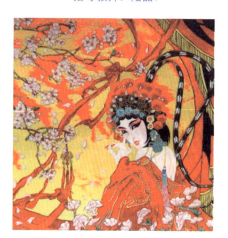

图 1-3-15　人物装饰画（作者：潘雪；指导教师：陆晶）

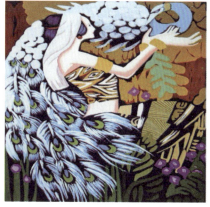

图 1-3-16　人物装饰画（作者：刘佳；指导教师：陆晶）

图 1-3-17　人物装饰画（作者：赵月萌；指导教师：陆晶）

第二章

绘画材料与技法篇

章节概述

本章节注重对幼儿美术教学的启蒙，绘画材料和技法的多元性探索是激发幼儿学习美术的重要手段。幼儿教师需要掌握多种绘画材料和技法才能在实践教学活动中做到游刃有余。在指导幼儿美术创作时，小班幼儿以培养感官能力为主，注重形象累积，强化形象记忆；中班幼儿以培养发散思维及举一反三的绘画能力为主；大班幼儿以培养再造想象和创造想象为主，鼓励幼儿异想天开地去幻想未来。当幼儿教师掌握绘画活动指导要点时，绘画材料和技法的选择才会恰到好处地服务于美术活动。

学习目标

- 了解儿童美术创作的多种绘画材料及相关技法。
- 掌握不同绘画材料的创作要点。
- 理解学习绘画材料与技法的意义并能够灵活运用。

第一节 简 笔 画

一、知识概述

简笔画是一种用线条塑造简单图形的绘画技法。其绘画特点是线条越少越好，尽量避免烦琐。通常情况下寥寥几笔就能让形象特点跃然纸上，是一种方便易行的绘画方式，也适用于日常教学中的板书展示。

幼儿教师在工作中运用简笔画技能会让知识传授更生动，也会增加幼儿的学习兴趣，因此，熟练掌握并灵活运用简笔画是每个幼儿教师必备的专业基本功。如果要扎实掌握简笔画的技能要点，应该按照掌握点、线、面的表现顺序来系统学习，这样进步比较快。要先从画点开始，逐步练习画各种线条，在此基础上过渡到形，最后达到能用简练的线条与线条的组

合来完成各种形状的目标。

二、工具材料

简笔画的工具材料非常简单，对画笔并不挑剔，像铅笔、钢笔、蜡笔、粉笔、彩笔、毛笔、圆珠笔等都可以用来作画。纸张的选择也很广泛，可以根据笔的适合度来挑选纸张，当然，也并非只限于纸张，黑板、玻璃、墙面或地面也可用于创作。

三、表现方法

常见的简笔画表现方法有单线法、轮廓法和综合法（图2-1-1）。

单线法的用线最简练，线条流畅而自由，常常寥寥几笔，就能抓住物体的基本特征，适合短时创作和快速记录用，是时效最快的绘画表达形式。

轮廓法的用线有了闭合的空间，因此对物体的高矮胖瘦和大小都有了更具象的特征显现，描绘形象时更容易表现出生动性。

综合法是在轮廓法的基础上再加单线进行细节装饰，也可看作前两种方法的结合，这种方法比前两种方法用线多且绘画耗时长，但是它的优势是细节出彩，画面中有很多生动的亮点是用线少时达不到的效果，而选用综合法可以实现，大多数儿童画都是选用综合法来表现的。

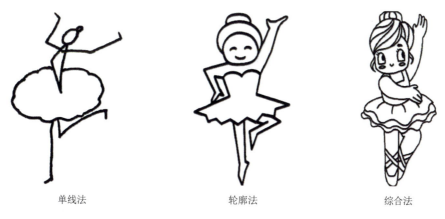

单线法　　　　　　　　轮廓法　　　　　　　　综合法

图2-1-1 《跳舞的女孩》简笔画表现方法

四、技能练习

简笔画的用线看似简单，实际上对线条的流畅性和造型的准确性以及画面的生动性都要求很高，想画好简笔画就需要勤加练习。临摹简笔画素材类图书是帮助技法得到提高的有效手段，但是如果仅仅停留在临摹阶段，离开简笔画的范画就依然不会画画，就像脱离了拐杖不会走路的人一样，过分依赖已知形象对创作毫无意义。在幼儿园的实际工作中，如果找不到既定的形象临摹，幼儿教师就必须依靠自己的想法进行创作，因此，原创简笔画形象是很重要的技能。

这对初次尝试原创简笔画形象的绘画者是有一定难度的，要攻克难关就必须找对方法。如果说临摹简笔画靠的是观察力，那么原创简笔画靠的是记忆力和想象力。对生活经历有一

定的记忆,才能做到头脑里有东西,下笔如有神。另外,想象力也是可以通过日常锻炼来丰富的,最初不知道如何去想的绘画者可以先从简单的几何图形入手(图 2-1-2 和图 2-1-3),比如:圆形的物体有哪些?方形的物体又有哪些?在画纸上将与一个图形有关的形象全部联想到,想到极致,越多越好,这种练习是非常有效的。其他几何形体也可以想,除了找类似形也可以找不同形,还可以区分大小形,总之,像做游戏一样多设计几种练习法会让简笔画技能得到意想不到的提高,一切贵在用心,也贵在坚持。

图 2-1-2　圆形添加想象训练

图 2-1-3　方形添加想象训练

五、实例欣赏

实例欣赏如图 2-1-4 和图 2-1-5 所示。

图 2-1-4 《可爱动物》（作者：李洪语）

图 2-1-5 《美丽风景》（作者：陈伟）

知识拓展

一 笔 画

一笔画，就是指仅用一笔的线条作画，是简笔画创作中独具特色的一种创作形式。从落笔纸上到抬笔离开，线条不得中断，也不得重复。这种作画方式充满趣味性，作画过程中需

要观察判断找到起始点并保证在线条流畅的基础上确保造型准确,所以对绘画者的观察力和记忆力都是挑战。单一形象的一笔画创作完成后也可以进行组合,形成完整的画面(图 2-1-6 和图 2-1-7)。一笔画创作是像游戏一样好玩的绘画方式,深受人们喜爱,激发了更多人的学习兴趣,值得推广。

图 2-1-6　一笔画动物形象(作者:王虹)

(原画出自《少儿学一笔画》,辽宁美术出版社,2005)

图 2-1-7　一笔画动物组合画面(作者:王虹)

(原画出自《少儿学一笔画》,辽宁美术出版社,2005)

第二节 线描画

一、知识概述

线描画起源于中国传统的白描画，是用线条的变化来描绘对象及其形体结构的绘画方式。幼儿美术教育领域中提到的线描画有别于传统意义上的白描画，是指使用幼儿容易掌握的铅笔、钢笔或彩笔等绘画工具来进行点、线、面的造型和装饰美化的一种特色儿童画。美术最基本的造型手段是线条，它是构成视觉艺术形象的一种基本元素，因此，如何培养幼儿使用流畅的线条表达心中的事物是每个幼儿教师应该具备的能力。

二、工具材料

线描画与简笔画工具大致相同，有很多种纸和笔可以用，几乎不挑工具。大多时候，我们见到的线描画就是单色线描画，或者说是黑白线描画，在黑白线描画创作中幼儿最常用的笔是铅笔、钢笔或黑色水性笔。材料越简单，画面中点、线、面的本质才会显现得越清晰。

三、创作要求

线描画的基本构成元素是点、线、面。初学者应该从练习各式各样的点画法和线画法入手（图2-2-1和图2-2-2）。除了用铅笔创作时可以使用橡皮修改之外，其余的画笔绘制线描画是不能擦掉重来的。但正是因为原来画笔的痕迹都在，所以在原有笔痕上进行二次加工也是很考验创作者变通能力的。因此，在线描画创作过程中"将错就错"的技能是很重要的，要艺术化地加工和完善看似画错的部分，将原图修饰完美。另外，线条落笔和行走要保持缓慢、放松和流畅，一定不要急躁、生硬和用线太飘，更加不能因为反复修改和涂抹让画纸变脏而失去美感。好的线描画作品一定是一气呵成，用线塑形时会充满质感和美感的。

小点	大点	空心点	密点	方点
水点	不规则点	三角点	长点	横点

图 2-2-1　点的练习

图 2-2-2 线的练习

四、学生课堂作业欣赏

学生课堂作业欣赏如图 2-2-3~图 2-2-8 所示,指导老师:王彤。

图 2-2-3 《秋收》(作者:李丰华)

图 2-2-4 《虫语》(作者:周诚)

图 2-2-5 《歌者》(作者:袁艺)

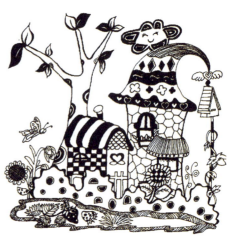

图 2-2-6 《好看的房子》(作者:陈欣)

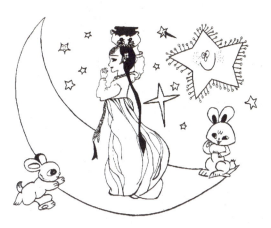
图 2-2-7 《月亮之上》（作者：孙菲）

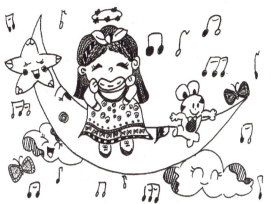
图 2-2-8 《月之乐》（作者：刘佳）

知识拓展

线 描 刮 画

线描刮画是用线描画的创作技法在专用的刮画纸上进行创作的新型绘画方式。刮画纸的表面是黑色，底部是彩色，将表面黑色刮掉后露出来的彩色是随机的色彩搭配，就像夜空中绚烂的烟火一样美丽，这种丰富的画面效果在幼教领域广受欢迎（图 2-2-9～图 2-2-12）。它的创作工具不是传统的画笔，而是牙签、竹签、木筷等坚硬的可以代替画笔的物体，细节处像回形针之类细小的硬物也是可以使用的，但要保证作画安全，不可因刮色工具太过尖锐而划伤皮肤或是划透纸张。另外，由于刮画创作是不可以通过橡皮反复修改的，所以在画错的时候只能在原有线条上将错就错地修饰而不能全部抹去痕迹，这样就锻炼了画者果断作画的能力。

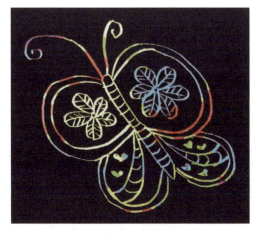
图 2-2-9 《蝴蝶》（作者：孙青青）

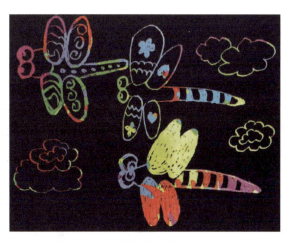
图 2-2-10 《蜻蜓》（作者：赵晴）

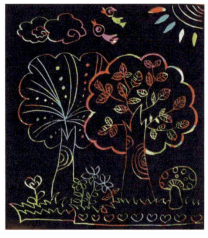 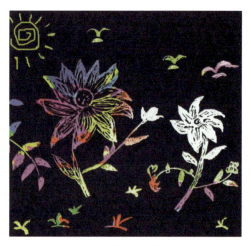

图 2-2-11 《茂盛的树》(作者:王静)　　图 2-2-12 《花》(作者:赵琴)

第三节　水　粉　画

一、知识概述

水粉画是使用水调和粉质颜料绘制而成的一种画。其表现特点为处在不透明和半透明之间,色彩可以在画面上产生艳丽、柔润、明亮、浑厚等艺术效果。水粉色不是加水变浅,而是加白色使颜色变浅,水粉色调和方法简单且具有一定的覆盖力,比较适合儿童涂抹。但是儿童水粉画与成年人的水粉画还是略有不同的,儿童水粉画不需要像成年人那样去研究色彩的冷暖变化,儿童绘画时多以平涂为主,以自己的审美意识调配色彩,具有装饰色彩的效果(图 2-3-1 和图 2-3-2)。儿童学习水粉画可以很好地认识色彩,对颜色的透明度有一个新的认识,在学习水粉画的过程中可以学会怎样去调色,进一步了解色彩对水粉画的重要性。

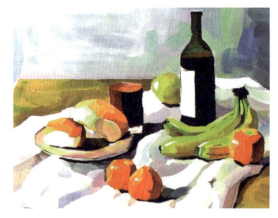 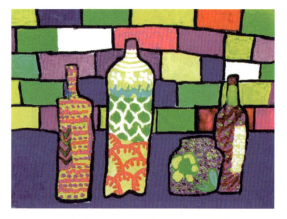

图 2-3-1　注重光影的写生水粉画　　图 2-3-2　注重装饰的平涂水粉画

二、工具材料

水粉画的主要工具材料有水粉纸、水粉笔、水粉色、调色盒、调色盘、洗笔筒、板刷、画具箱等。市面上的水粉笔按照笔毛宽窄大小不同常分成12个号码。1号笔最小，适合画细节；12号笔最大，适合铺大色块。水粉笔可以单号购买，也可以成套购买，可以根据个人作画习惯不同而自行选择。调色盒是为便于携带颜料准备的，如果有画具箱可携带足够多的所需的颜料也可直接使用调色盘，调色盘的材质塑料的瓷的均可，没有固定要求。洗笔筒也可以用废旧的水瓶来替代，只要能盛水就行。总之，水粉画的工具材料很多，但因个人作画需要不同，可自行选择搭配，没有统一要求，只要作画方便即可。

三、创作要点

水粉画一般并不使用多水分调色的方法，而采用白粉色调节色彩的明度，以厚画的方法来显示自己独特的色彩效果。这一点近似于油画的绘制方法。因为不透明的水粉颜料与油画颜料都是具有遮盖力的颜料，所以水粉画是介于水彩画与油画之间的一个画种，它是通过吸取水彩画与油画的某些方法与技巧而发展形成自己的技法体系的。水粉画在湿的时候，颜色的饱和度很高，干后则由于粉的作用及颜色失去光泽，饱和度大幅度降低，这就是它颜色纯度的局限性。

调色是水粉画创作的关键所在。色彩调和过程中，颜色相加的种类不宜多，因为容易混合成脏色，调和比例相同又容易发灰，如果反复搅拌则色彩看上去会不新鲜，白与黑相加应一点一点加入，适可而止，不要一下子加入较多的量，那样也容易看起来是脏色。如果调和出色相不明确或与邻近笔触差距太大的色就是脏色，应立即洗净笔头再重新调色，一幅好画以没有脏色为宜。任何颜色都有自己深浅不同的色相，脏色会使画面看起来灰、闷、无质感。

值得特别强调的是：水粉画的厚涂要适当，颜料过厚会容易龟裂脱落，所以较厚而不准的颜色应趁其没彻底干透时洗掉再画。

四、学生课堂作业欣赏

大连职业技术学院学前教育专业的学生课堂水粉画作业欣赏，如图2-3-3～图2-3-8所示，指导教师：王彤。

图2-3-3 《上学路上》

图2-3-4 《游乐场》

图 2-3-5 《欢乐乐队》

图 2-3-6 《晚霞》

图 2-3-7 《比赛》

图 2-3-8 《午后》

知识拓展

水 彩 画

　　水彩画与水粉画都是需要将颜料与水进行调和的绘画表现形式，常常用来比较共性和差异性，其实这两种绘画形式在成画后给人们带来的视觉感受有很大区别。水彩画用色薄透而轻快，即水彩颜料遇水后与水粉颜料的厚重感不同，它更透明一些，给人清澈流畅的视觉效果。由于水彩颜料的透明度很高，绘画过程中色彩重叠时，下面的颜色会透过来，所以初学者掌握起来需要经验累积。在幼儿园实际教学中，覆盖力较强的水粉画比水彩画更容易掌握和应用，但是水彩颜料的色彩持久度高，因此水彩画具备了长期保存时不易变色的优点。研究水彩画法一定要注意"水性"这一重要因素，水量运用得当是完成一幅好作品的关键，要想掌握水量应注意作画时间、作画环境空气的干湿度和作画时选用画纸的吸水程度以及作画时是大面积渲染还是局部描绘的表现技法等因素。总之，影响水彩画最终表现效果的因素有很多，每个都不能忽视，学会欣赏水彩画并尝试创作水彩画是很有意义的艺术体验。

第四节 蜡 笔 画

一、知识概述

　　蜡笔，又称油画棒，是简易而便携的彩色绘画工具。蜡笔画的色彩不仅浓丽鲜艳而且沉

着厚实。蜡笔是儿童学习色彩画的理想工具，一些画家用它进行写生和色彩记录。蜡笔画是指以蜡笔在纸、布或板材上绘成的画。蜡笔没有渗透性，靠附着力固定在画面上，不适宜用过于光滑的纸、板等，亦不能通过色彩的反复叠加求得复合色。蜡笔画有两个优点：第一，作画方便、快捷，工具简单；第二，作画时可以随时停笔和续画，多次画出来的色彩、笔触都能自然地衔接在一起，不受时间的限制。

二、工具材料

市面上常见的画笔按色彩分 12 色、36 色、48 色和 64 色等多种。为幼儿选择的画笔必须是无毒的。画纸选择比较宽泛，底色不一定是白色的，也可以是彩色的，但是纸张最好厚一点，尽量选择有纹理的纸张，表面太光滑的纸张不适合用来作画。

三、表现方法

（1）薄涂法：颜色在纸张上均匀平铺上色，浅浅的一至两遍即可，不需反复涂抹。根据用笔力道的不同，有深浅变化。薄涂法画点、线、面及色彩混合均是涂抹次数比较少（图 2-4-1 和图 2-4-2）。

（2）厚涂法：厚涂法包括平涂、渐变和叠加刮色三种效果（图 2-4-3～图 2-4-5）。因为画笔上色需反复涂抹，上色层数多，所以色彩的视觉冲击力非常强，鲜艳而浓郁的画面风格更具装饰感。

图 2-4-1　薄涂法

图 2-4-2　薄涂法中点、线结合画动物毛发效果

图 2-4-3　厚涂法

图 2-4-4　厚涂法中渐变效果

图 2-4-5　厚涂法中叠加刮色效果

四、创作步骤

蜡笔画的创作步骤比较简单，就是起稿和上色。最重要的是起稿，在起稿阶段是选择铅笔还是蜡笔会直接影响到上色后的效果，下面以画一棵大树为例来讲解一下起稿知识（图 2-4-6）。用铅笔起稿时因为铅笔的笔痕比较难被蜡笔完全覆盖住，所以建议用深色蜡笔勾边做隐藏铅笔起稿印记的处理。用蜡笔直接起稿的好处就是可以完美藏住起稿时的笔痕，但要注意的是必须用浅色蜡笔做起稿用笔，如果是深色蜡笔起稿，后期上色时同样遮盖不住。

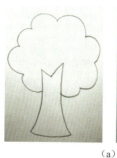

(a) (b)

图 2-4-6　两种起稿方式的上色效果

（a）铅笔起稿和上色效果；（b）蜡笔起稿和上色效果

五、指导幼儿创作时的注意事项

（1）勾轮廓线：落笔大胆，一笔到底，不要断断续续，不要让幼儿在已勾过的线条上重复描画。幼儿控制手的动作的能力较差，很难做到描画准确，而且重复几次，蜡笔还会打滑。

（2）涂色：用短线来回涂抹。涂色的方向必须基本一致，开始应尽量让幼儿把颜色涂满、涂厚，逐步做到在一个轮廓内浓淡一致，以后还可启发幼儿掌握轻重不同的笔力涂出浓淡不同的颜色。

六、实例欣赏

实例欣赏如图 2-4-7～图 2-4-12 所示。

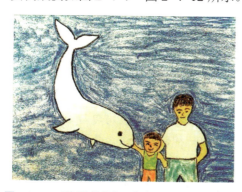

图 2-4-7　《海洋伙伴》（作者：张睿文，5 岁）

图 2-4-8　《我爱地球》（作者：林轩，5 岁）

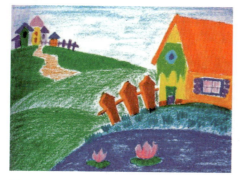

图 2-4-9　《田园风光》（作者：萧雅，6 岁）

图 2-4-10　《彩色的树》（作者：刘婷婷，6 岁）

图 2-4-11 《窗外》（作者：周曦，12 岁）

图 2-4-12 《梦幻小屋》（作者：孙琳琳，10 岁）

蜡笔画的学习小贴士

（1）注意画面的整洁。蜡笔在使用过程中容易出现色渣，如果不及时清理会使画面效果变脏。另外，容易使画面看起来不整洁的因素还有不科学的混色，混色时要多考虑。

（2）注意笔痕的技法运用。笔痕如果杂乱，画面美感会大打折扣，因此要按照相应的技法有规律地上色。

知识拓展

蜡笔排水法

蜡笔排水法又称油水分离法，是用蜡笔和水粉两种绘画材料共同完成一幅作品的综合技法。蜡笔排水法的创作原理是油和水互不相容的排斥性，因为蜡笔是油性绘画材料，水粉是水性绘画材料，在同一张纸上创作时先画蜡笔部分，再画水粉部分，奇妙的现象就会产生，有蜡笔的地方是留不住水粉色的，水粉色被排斥后留不下痕迹，没有蜡笔的地方，水粉色就在画纸上停留，形成水粉画效果。蜡笔排水法画面的底色不重视上色均匀与否，只在乎层次是否有变化的美感，它是幼儿园美术活动中经常使用的一种创作技法，其神奇的上色与显色效果深受幼儿喜爱，让幼儿有创作和探索的乐趣（图 2-4-13～图 2-4-18）。

图 2-4-13 《追蝶》（作者：郑洋）

图 2-4-14 《好朋友》（作者：钱元）

图 2-4-15 《太空游》（作者：李响）

图 2-4-16 《太空探秘》（作者：宋杨）

图 2-4-17 《蓝色星球》（作者：周真）

图 2-4-18 《多彩宇宙》（作者：侯思梦）

第五节　彩色水笔画

一、知识概述

彩色水笔是儿童画创作的一种常用材料，因作画工具和材料操作简单、作画速度快，深受各年龄段幼儿的喜爱。彩色水笔画的主要优点是色彩浓郁而丰富、画面表现力强。

二、工具材料

彩色水笔的种类比较多，市面上常见的有 12 色、18 色、24 色、36 色等多种规格，颜色越多，色彩之间的差异关系就越微妙，绘画时可供选择的颜色越多，画面的色彩层次感就越好。彩色水笔有尖头和平头之分，绘画者可根据自己需要表现的线条粗细有针对性地选择。

三、创作要点

彩色水笔画在下笔作画时按照一定的方向以长短不同的线条进行排列，画面就会形成一定的秩序感而不凌乱。反之，则特别容易看出杂乱无章的笔痕轨迹，影响画面表现力。彩色水笔的各种颜色在画面中相互衔接与融合感较差，无法像蜡笔画那样自然混色，因此色阶过

渡比较明显，适合画界线鲜明的形象。由于笔痕较细，因此不适合为大面积颜色的区域涂色，如果要进行大面积区域的色彩表现，建议与其他彩色颜料结合使用。

四、实例欣赏

实例欣赏如图2-5-1～图2-5-10所示。

图2-5-1 《晴朗》（作者：陈晓，9岁）

图2-5-2 《悠然》（作者：王静，11岁）

图2-5-3 《樱花树下》（作者：张鑫，7岁）

图2-5-4 《玩雪》（作者：苏军，6岁）

图2-5-5 《警察叔叔》（作者：陈浩宇，6岁）

图2-5-6 《旅行箱》（作者：田文文，5岁）

图2-5-7 《我爱我家》（作者：周月曦，6岁）

图2-5-8 《其乐融融》（作者：张爽，12岁）

图2-5-9 《过马路》（作者：李进，6岁）

图2-5-10 《沙滩与海》（作者：秦浩宇，5岁）

第六节　彩色铅笔画

一、知识概述

彩色铅笔画是一种介于素描和色彩之间的绘画形式。它的独特性在于画面色彩丰富且细腻，可以表现出较为轻盈和通透的质感，这是其他工具材料所不能达到的效果，只有充分利用了彩铅的独特性所创作出来的作品，才算是真正的彩铅画。

二、工具材料

市面上常见的彩色铅笔分为油性和水溶性两种（图2-6-1和图2-6-2）。油性彩色铅笔的笔芯较软且色彩鲜艳；水溶性彩色铅笔的笔芯较硬且色彩明快，通常会附带小号软毛笔一支，画好后的画面遇水之后笔痕纹理融合成类似于水彩画的效果。水溶性彩色铅笔的画法与油性彩色铅笔的画法类似，不同的是在画面上可以用含水的毛笔将颜色溶解，类似水彩与彩铅的混合技法。其特点是可以表现不同质感的对象。除了不同性质的笔痕纹理不同之外，不同类型的纸张粗细纹理也有所差异，因此，创作者要根据自己所追求的艺术效果来选择笔和纸张（图2-6-3和图2-6-4）。

图 2-6-1　油性彩色铅笔

图 2-6-2　水溶性彩色铅笔

图 2-6-3　纸张纹理不同时彩色铅笔的上色效果　　图 2-6-4　水溶性彩色铅笔用水调和时的效果

三、创作要点

彩色铅笔画的作画步骤和其他的绘画基本是一样的——构图、铅笔草稿、上色。不同的只是上色的过程而已。平涂排线法、叠彩法和水溶退晕法是常用的彩色铅笔上色方法。平涂排线法是运用彩色铅笔均匀排列出铅笔线条，达到色彩一致的效果。叠彩法是运用彩色铅笔排列出不同色彩的铅笔线条，色彩可重叠使用，变化较丰富。水溶退晕法是利用水溶性彩铅溶于水的特点，将彩铅线条与水融合，达到退晕的效果。由于彩铅有一定笔触，所以在排线平涂的时候要注意线条的方向，要有一定的规律，轻重也要适度。一定要注意的是上色时要按照先浅色后深色的顺序，否则会深色上翻。

四、实例欣赏

实例欣赏如图 2-6-5～图 2-6-12 所示。

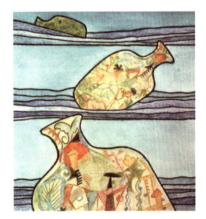
图 2-6-5　《瓶中故事》（作者：林淑媛）

图 2-6-6　《花季少女》（作者：陈晨）

图 2-6-7 《奇怪的路》（作者：张立杰）

图 2-6-8 《鱼趣》（作者：阳抒燃）

图 2-6-9 《海底世界》（作者：欧任雪）

图 2-6-10 《休闲》（作者：刘喆）

图 2-6-11 《花》（作者：冯楠）

图 2-6-12 《琴音》（作者：李晓丹）

第七节 水 墨 画

一、知识概述

水墨画是由水和墨经过调配不同的浓度所画出的画，是绘画的一种形式，更多的时候，水墨画被视为中国传统绘画，也就是国画的代表，所以又被称为国画或中国画。基本的水墨画仅有水与墨、黑色与白色，但进阶的水墨画也有工笔花鸟画，色彩缤纷。后者有时也称为彩墨画。在中国画中，以中国画特有的材料之一——墨为主要原料加以不同量的清水引为浓

墨、淡墨、干墨、湿墨、焦墨等，画出不同浓淡（黑、白、灰）层次且别有一番韵味，称为"墨韵"。儿童学习水墨画尤其看重墨韵的呈现，在指导儿童水墨画创作时，墨韵要重于技法。

二、工具材料

笔墨纸砚是中国传统的文房四宝，在现代水墨画创作中，工具不仅有这四样，还有毛毡垫、调色盘、洗笔托盘等（图2-7-1），具体用多少种工具可以根据个人创作需要来准备。

（1）笔：水墨画的笔是毛笔，毛笔是中国所创，分硬毫、软毫和兼毫。硬毫以狼毫（黄鼠狼尾）为代表，软毫以羊毫（山羊须）为代表。根据写字绘画的种类以及个人习惯的不同，用笔也不一样，羊毫柔软，狼毫刚健，兼毫柔中带刚。中国的书法和绘画都是与毛笔的使用分不开的。

（2）墨：好墨的黑是以光泽如漆为标准的，也叫作明黑，因而是不会让人有灰暗感的。

（3）纸：宣纸是水墨画的专用纸。宣纸分生宣和熟宣两种。生宣是没有经过矾水加工的，水墨容易渗透，落笔为定，无从更改，而且渗透开来，能产生丰富的笔墨变化，所以写意画多用生宣。熟宣是用矾水加工过的，水墨不容易渗透，在上面可以工整细致地描绘，所以工笔画多用熟宣。

图 2-7-1 水墨画工具

三、握笔姿势

水墨画执笔讲究手指要实，掌心要空，手腕灵活、轻松。主要运笔姿势有五种，分别是侧锋、逆锋、中锋、散锋和拖笔（图2-7-2）。

图 2-7-2 水墨画运笔姿势

（1）侧锋：运笔时使毛笔的笔锋偏于笔道一侧，能画出较宽的线与面。

（2）逆锋：向笔尖的方向运笔，笔锋因逆行而散开，画出的线条比较苍劲。

（3）中锋：执笔直且正，笔锋在笔道的中间，画出的线条圆润而有力。

（4）散锋：将笔锋如刷子状散开，一笔可画出一根粗线，多用于画头发及兽毛。

（5）拖笔：笔杆在前，笔锋在后，拖锋运笔，画出的线既轻松又多变化。

四、实例欣赏

实例欣赏如图 2-7-3～图 2-7-10 所示。其中，图 2-7-3 和图 2-7-4 的指导教师为任媛媛；图 2-7-5～图 2-7-10 的指导教师为王彤。

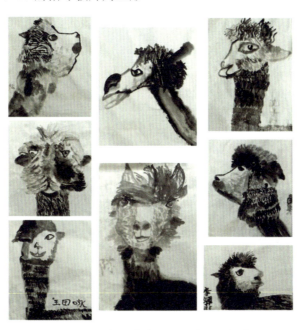

图 2-7-3 《驼头》（作者：方圆少儿画室学员）

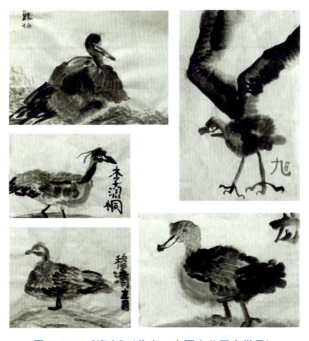

图 2-7-4 《姿态》（作者：方圆少儿画室学员）

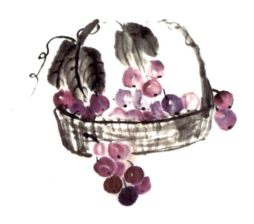
图 2-7-5 《果篮》（作者：赵明月，10 岁）

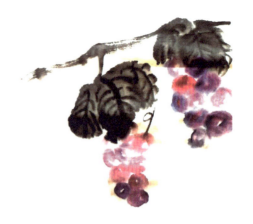
图 2-7-6 《葡萄》（作者：陈曦，8 岁）

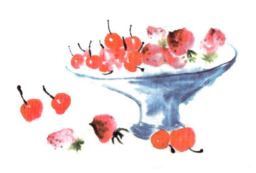
图 2-7-7 《好吃的水果》（作者：林正轩，7 岁）

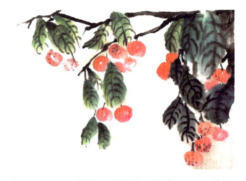
图 2-7-8 《果子》（作者：孙俊熙，11 岁）

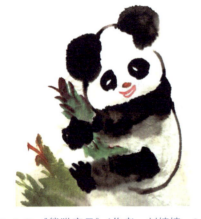
图 2-7-9 《熊猫宝贝》（作者：刘婷婷，9 岁）

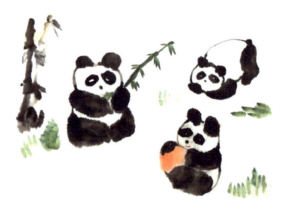
图 2-7-10 《玩乐时光》（作者：冯莉莉，8 岁）

知识拓展

水墨动画片

1960 年中国诞生了水墨动画片，这是中国艺术家创造的动画艺术新品种，是中国动画的一大创举。它是以中国水墨画技法作为人物造型和环境空间造型的表现手段，运用动画拍摄

的特殊处理技术把水墨画形象和构图逐一拍摄下来，再通过连续放映形成浓淡虚实活动的水墨画影像。观看过程中那种虚虚实实的意境和轻灵优雅的画面使动画片的艺术格调有了重大的突破。上海美术电影制片厂的水墨动画片《小蝌蚪找妈妈》就是经典代表作（图 2-7-11），一经播出，好评如潮，获得巨大成功。值得推荐观看的经典水墨动画片还有《牧笛》《鹿铃》《三个和尚》和《猴子捞月》等。

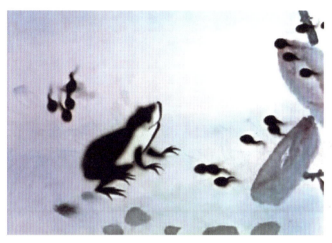

图 2-7-11　水墨动画片《小蝌蚪找妈妈》　视频截图

第八节　创　意　画

创意画是一种体验型绘画。绘画材料和工具有别于传统的画笔与颜料，是借助一切可以借助的生活材料研发出能有效启发幼儿思维、激发幼儿想象力与创造力的绘画形式。创意画的完成过程更像是游戏的过程，充满了探索的乐趣。幼儿园教学中常见的创意画有吹画、染纸、印画和滚画等。由于创意美术创作就是自由创造美和感受美的过程，幼儿对这样在自由玩耍中体验美的创作形式是非常感兴趣的，如果引导得当，通常会收获超出预期效果的精彩作品。

一、吹画

（一）知识概述

吹画最初源于水墨画创作中的写意风格，是将墨汁倾倒在画纸上通过流淌的方式形成的自由形状效果，后来演变成除了流淌之外也可以用嘴吹风的方式来代替传统的画笔作画。为了追求线条感，有时也借助吸管等工具，由于风力的控制不是十分精准，墨汁的流淌存在一定的自由度，这种半控制、半自由的创作形式常常会给创作者带来惊喜。在幼儿园进行吹画创作时，幼儿美术教师对颜料的选择不是只局限在黑色墨汁上，也会用彩色颜料来进行创作，彩色颜料吹画的表现形式让画面更丰富，也更有利于激发幼儿天马行空的想象力。

（二）吹画创作步骤

（1）准备调和好的颜料和纸张，准备粗和细的吸管各一支。

(2)将颜料滴到或者泼到纸张的任意位置上,可以先倾斜纸张任颜料流淌开来再吹,也可以将纸张平铺在桌子上直接吹,要视颜料的干湿情况具体来定。值得注意的是用嘴吹没有借助吸管吹那么均匀,可以两种方式都尝试。

(3)吹画产生的图形比较抽象,需要在完成吹的步骤之后进行具象的想象与联想,也可以结合牙刷和喷壶等特效工具进行后期完善加工,让画面效果更丰富和更具观赏性。

(三)吹画实例欣赏

吹画实例欣赏如图 2-8-1~图 2-8-8 所示。

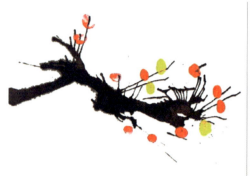

图 2-8-1 《独枝》(作者:赵悦初)

图 2-8-2 《同伴》(作者:许雅橦)

图 2-8-3 《舞》(作者:胡雅棋)

图 2-8-4 《盛放》(作者:郑岚兮)

图 2-8-5 《翅膀》(作者:张强)

图 2-8-6 《绚烂》(作者:林丹丹)

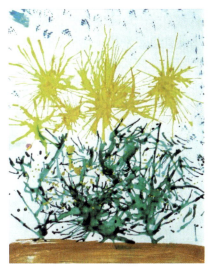
图 2-8-7 《绚烂》(作者:张丽娜)

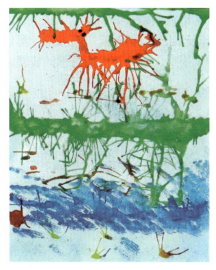
图 2-8-8 《精灵》(作者:吴晓双)

吹画的学习小贴士

(1)注意对作品随机性效果的把握。创作过程中随机出现的"小意外"如果能很好地加以合理化修饰就会有惊喜,反之,可能需要重换一张画纸。

(2)注意创作过程中和创作结束时都要结合想象力来欣赏作品。吹画作品中的造型是以抽象形式呈现的,如果没有想象力,就很难看出画里的意境美。同时,用富有想象力的思维去解读绘画语言,也是对自身想象力的训练。

二、染纸

(一)知识概述

染纸是从民间美术的扎染中演变而来的创意美术形式。扎染是中国民间传统而独特的染色工艺。布料是扎染的载体,扎染是对布料进行扎、缝、缚、缀、夹等多种形式组合后染色,然后把束缚在布料上的附加物拆除的一种印染技术。它有一百多种变化技法,各有特色,更使人惊奇的是扎结每种花,即使有成千上万朵,染出后也不会有相同的出现。这种独特的艺术效果是机械印染工艺难以达到的。

幼儿美术教育中常常将传统扎染中的布料用柔韧性和吸水性较好的纸张来代替。这是因为纸张更容易取得,幼儿操作起来也比布料容易,创作成本比布料低,所以用作平日练习比较符合经济原则。用纸替代布,并未降低"染"的美感,染纸创作带来的视觉美感同样值得欣赏,创作过程中的乐趣也深受幼儿喜爱。

(二)染纸创作步骤

(1)染纸前准备(图 2-8-9):第一步,将各种调和好的颜料盛放在色碗或一次性水杯里,以便于染色时蘸取颜料;第二步,对纸张进行折叠或卷曲等造型处理,必要时用夹子和皮绳等做局部固定。

(2)染纸过程:可浸染也可滴染,两种染法既可以单独使用,也可以综合使用。

（3）染纸后展示：第一步，纸张染过色彩后应趁颜料未干时迅速打开折叠的纸张，否则纸张不再湿软就难以拆解开；第二步，可以悬挂晾晒使其自然干透，也可以借助吹风机使其迅速干透。值得注意的是：如果平摊放置，最好放在玻璃类的光滑表面上。

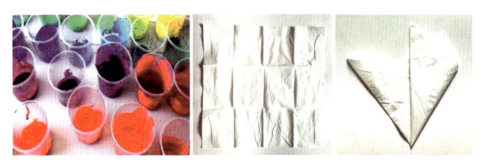

图 2-8-9　染纸前准备

（三）染纸实例欣赏

染纸实例欣赏如图 2-8-10～图 2-8-15 所示。

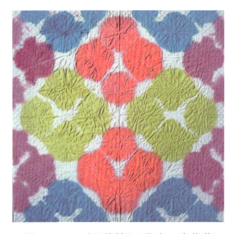

图 2-8-10　《万花筒》（作者：李紫薇）

图 2-8-11　《光晕》（作者：刘悦）

图 2-8-12　《格子控》（作者：刘笑兵）

图 2-8-13　《花》（作者：李慧敏）

 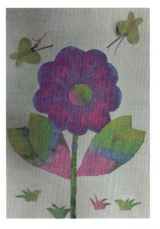

图 2-8-14 《彩蝶翩翩飞》（作者：杨婷婷）　　图 2-8-15 《奇葩》（作者：刘晓春）

染纸的学习小贴士

（1）注意选择吸水后韧性好的纸张。染纸时纸张的储水量越大作品最后的效果越好，如果选择质量不过关且偏薄的纸张，有可能在多次吸水后纸张伸展不开。

（2）注意选择颜色的合理性。染纸的图案通常由两种或两种以上丰富的颜色构成，如果颜色选择不当就会出现"脏色"现象，因此，选色时要考虑色彩搭配的问题。

三、印画

（一）知识概述

印画是儿童创意美术的表现技法之一，是由中国传统的拓印技术演变发展而来的，作画方式类似于游戏过程，多变而轻松，有别于画笔作画的拘谨技法。印画的技法表现随意性更大，来自创意和想象的部分更多，它通过非笔触来表达色彩在纸面留下的痕迹，是注重玩色体验的过程。

（二）印画技法分类

（1）蔬菜水果印画（图 2-8-16）：有些蔬菜水果的横切面是具有艺术美感的造型，如藕、辣椒、萝卜、芹菜和杨桃等造型特点明显的蔬菜水果，通过切面处理后蘸取颜料印在画纸上会形成美丽的图案，这是简单并易于操作的玩色体验，适合于幼儿园小班美术活动。

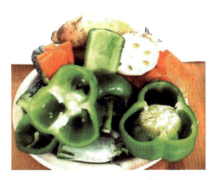 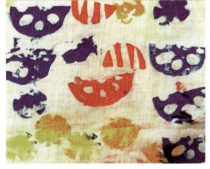

图 2-8-16　蔬菜水果印画

(2)树叶印画(图 2-8-17):树叶印画与蔬菜水果印画的方法类似,树叶造型的种类和大小都很多样化,其丰富性为创意美术表现提供了更多可能,但由于树叶纹理比蔬菜水果浅,印的时候颜色和水分都不宜过多,要恰到好处,才能呈现出树叶上清晰的纹理效果,让画面充满美感。

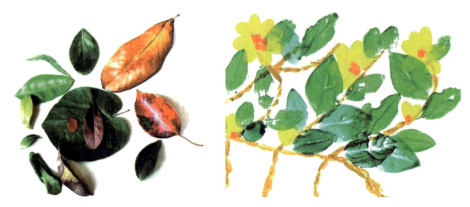

图 2-8-17　树叶印画

(3)吹塑纸印画(图 2-8-18):吹塑纸材料比其他板材软,是幼儿易于掌握的材料,用铅笔或木棍就可以刮出划痕,纸板上有划痕的地方因储色不足会在拓印的另一张纸上形成空白缝隙,这与版画技法最接近,也最简易,是非常受幼儿欢迎的印画技法。

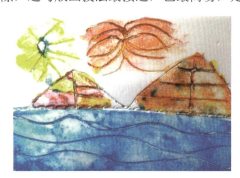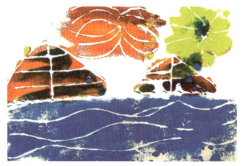

图 2-8-18　吹塑纸印画

(4)手印画(图 2-8-19～图 2-8-21):是将手部涂抹上颜料印在画纸上造型的创作方式。

图 2-8-19　手掌印画　　　　　　　图 2-8-20　手掌和手指结合印画

可以是整个手掌印画造型，也可以是手掌的局部或者是手指头部分的印画，手的各个部位在画纸上印出的造型不一样，印画之后对图形想象力的加工也不一样，因此，印画的主题可以是丰富多样的。

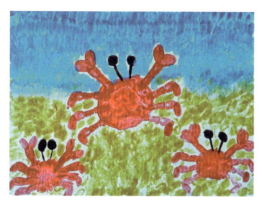

图 2-8-21　手指印画

（5）对印画（图 2-8-22 和图 2-8-23）：对印画的视觉效果有点像照镜子，是一式两份的图像克隆。在准备好的画纸上需要先画出半个或整个图像的造型，颜料不能太干，趁湿润时将纸张对折印出另一个一模一样的图像，这种创作形式十分具有趣味性。

图 2-8-22　对印花卉图　　　　图 2-8-23　对印鱼图

印画的学习小贴士

（1）注意调和色彩时的湿度。印画时，如果色彩过湿，印出来的纹理会因受到水分干扰而不清晰；如果色彩过干，印出来的纹理会有缺漏和不够完整的现象，需要二次补印。印画作品效果与色彩调和的湿度是否合适有很大关系，湿和干的色彩状态都会影响最终印出的图案效果。

（2）注意印后的画面美化。大多数时候印后的图案不能单独作为美术作品欣赏，因为缺少修饰和美化，建议印好后的图案加入作者的二次表达，将不够完整的画面补充完整，形成最终作品。

知识拓展

滚　画

滚画是幼儿园小班艺术启蒙时比较受欢迎的创意美术表现形式。常见的滚画有弹珠滚画和车轮滚画两种（图2-8-24和图2-8-25）。弹珠滚画是指将弹珠或是类似于弹珠的球体蘸了颜料之后放置在四边都有围堵的盒子或托盘里，经过人为晃动使弹珠产生行动轨迹的作画方式，这个过程中形成的不规则线条组成的画面就是创意画的一种。车轮滚画是指将玩具车的轮胎蘸了颜料后在画纸上滚动，这个过程中画纸上不仅会留下轮胎行走的痕迹，还会留下轮胎的纹理。车轮滚画一般是平行的双线，画面随机性与弹珠的完全自由滚动略有不同，有时可以通过手对车体的控制来掌握轮胎的行动轨迹从而达到预想中的线条美。

无论是哪种形式的滚画，调色都是值得注意的难点，为创作而事先准备的颜料要注意控制色系和数量，确保创作过程中整个画面不会因为颜料互混而变脏，这样才能保证画面的视觉美感。

图 2-8-24　弹珠滚画

图 2-8-25　车轮滚画

第三章

绘画拓展与提升篇

章节概述

美术字、手绘海报以及儿童故事创编是在掌握一定的绘画基础上的技能拓展与提升，也是幼儿教师在职场中非常实用的美术技能。这些技能并不是孤立存在的，常常是综合运用。无论是日常活动的组织还是环境创设都需要这样的综合技能，掌握这部分的理论与实践会让教师在工作中有事半功倍的助力，增加职业自信心。

学习目标

- 掌握美术字书写与手绘海报的基础知识和创作要点。
- 掌握儿童故事画创编的相关知识。
- 理解儿童故事画创编的意义并能够将理论与实践结合。

第一节　美术字与手绘海报

一、美术字

（一）知识概述

美术字是指经过加工、美化、装饰而成的文字，是一种运用装饰手法美化文字的书写艺术，是艺术加工的实用字体。因为美术字的字体整齐、醒目、美观、易认，所以是进行宣传和教育不可缺少的工具，生活中常见的标语、会场布置、展览板、板报、墙报以及商品包装装潢、广告、报刊和书籍装帧等都离不开美术字，美术字也常常被商家作为商标使用（图3-1-1），识别度很高。

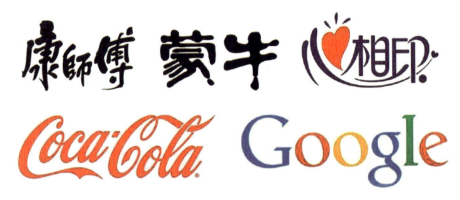

图 3-1-1　商标中的中英文美术字应用

(二) 工具材料

（1）笔：美术字常用的笔分为两种，一种是软笔，另一种是硬笔。软笔是指笔尖为软毛的书写和绘画用笔，适合有美术功底或书法功底的人使用，主要通过蘸广告色来绘制，使用时应注意颜料不要流淌。硬笔比软笔更适合初学者，种类也很多（图 3-1-2），像油笔、钢笔、白板笔、彩色笔等，即写即干又方便使用和携带的笔都适合于美术字的创作，但为了辨识度，最好选择下水流畅的笔。市面上用于美术字书写比较专业的笔是马克笔（也叫麦克笔），这种笔采用自供水形式，分为油性和水性两种，两种都能保证书写方便。同时，在选择时也可以根据自己书写字体的大小来挑选粗或细的笔尖，让创作省时省力。

（2）纸：美术字的创作用纸最好选择偏厚一些的卡纸，因为在装饰字体效果时不容易因为多层上色而毁坏纸面。另外，纸张表面的纹理不宜过大，应该选择表面光滑一些的纸。白色铜版纸和彩色卡纸以及彩色云纹纸是比较理想的创作用纸。

图 3-1-2　常用硬笔

(三) 常用中文字体介绍

1. 宋体

宋体是从北宋刻书字体的基础上发展而来的，主要分为老宋、仿宋和长宋（图 3-1-3）。

（1）老宋的特点是字形方正、横细直粗、撇如刀、点如瓜子、捺如扫，主要适合公告、法规及一些需要庄重书写的内容。

（2）仿宋的特点是字身略长、粗细均匀、起落笔有笔顿、横划向右上方倾斜、剑锋加长，主要适合说明性文字和小标题。

（3）长宋是综合老宋和仿宋的特点形成的，比老宋长，横竖粗细接近，既庄重大方，又活泼秀丽。主要适合标语、会场、书籍、杂志、商品装潢和板报等。

图 3-1-3　老宋、仿宋和长宋

2. 黑体

黑体是最能给人以正式感的公共场合常用字体，它主要分为普通黑体和长美黑体两种（图3-1-4）。

（1）普通黑体的特点是横竖粗细一致、方头方尾，所以也称"方体"，其特点是浑厚有力、朴素大方。黑体字结构严谨，笔画单纯，是最适合美术字初学者练习的字体。虽然黑体字笔画横竖宽度相同，但不能绝对化，要根据字的横竖笔画多少而定，不能千篇一律。汉字一般横笔画多，竖笔画少。有的字笔画多，书写时就拥挤、写不下；而笔画少的字，如果用同样的宽度反而觉得很空。所以，应在长与短、横与竖、粗与细之间做适当调整，达到整体均匀协调的效果。另外，写黑体字时，笔画的两端和尖锋一端要适当加强效果处理，使字显得更加厚实有力。

（2）长美黑体是既采用黑体的横竖笔画、无笔顿、方头方尾的特点，又吸收长宋长形字的点、撇、捺、钩的特点，是一种新印刷体。它的主要视觉效果给人以庄重醒目和新颖大方之感，适合用于报刊等印刷品的标题。

图 3-1-4　黑体和长美黑体

3. 变体美术字

变体美术字的种类繁多，有象形的、变形的、立体的、阴影的，也有将黑体和宋体稍加美化装饰的，还有将书法艺术稍加变化的，是最丰富多样的字体，有些活泼可爱的字体表现形式是特别适合幼儿园使用的。因此，幼儿教师必须掌握变体美术字的书写并懂得根据不同的场合加以灵活运用。变体美术字主要分为象形、立体、装饰和书法四种类型。象形美术字包括添加形象、笔画形象、整体形象、标记形象等。立体美术字包括平行透视、聚点透视、成角透视、本体透视等。装饰美术字包括装饰本体、装饰背景、字的连接形、字的折带形、

字与字的重叠等。书法美术字就是运用美术字写书法，结合书法的艺术特点，稍加变化（毛笔、钢笔、油画笔、刷子均可）。虽然有所区分，但是变体美术字从变化范围来看依旧是有规律可循的，不外乎三大变化：一是外形上变化，将字体变化为长、扁、斜、梯形、菱形、圆形、三角形、平行四边形、波浪形等形状；二是笔画上变化，也就是在横竖主笔画不变的基础上，将点、撇、捺、挑、钩等副笔画加以变化；三是结构上变化，就是将局部笔画增大或缩小，移位或改变字体重心，也可在不失文字原形的前提下增减笔画。

（四）常用英文字体介绍

1. 罗马体

罗马体是古典主义时期和 15 世纪欧洲文艺复兴时期流行的字体，它与中文美术字的宋体基本相似（图 3-1-5）。主要特点是粗细得体，大方的同时也十分秀丽。

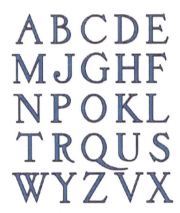

图 3-1-5　罗马体

2. 现代自由体

现代自由体是 18 世纪法国大革命和启蒙运动后流行的字体。它与中文美术字的黑体基本相似（图 3-1-6）。主要特点是端庄大气，适合放大后在正式的场合使用。

3. 花体

花体英文字是对传统英文书写的改良之作，这种类别的区分是我国国内的说法，国外并没有这种字体分类。这种字体多见于电影、书信和封面装饰，它具有很强的装饰性。花体英文字有粗细变化、游丝和排版美感上的艺术特色（图 3-1-7）。

图 3-1-6　现代自由体　　　　图 3-1-7　花体

（五）学生课堂作业欣赏

大连职业技术学院学前教育专业的学生课堂作业欣赏如图3-1-8～图3-1-10所示。

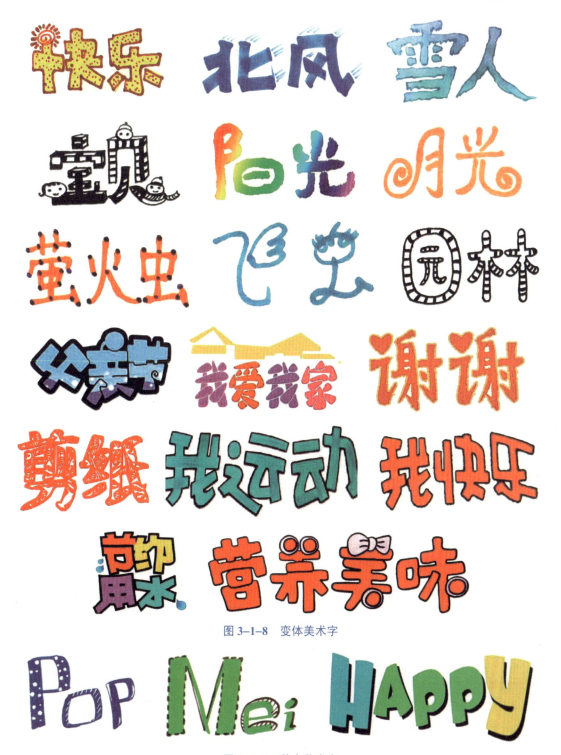

图3-1-8　变体美术字

图3-1-9　英文美术字

图 3-1-10　阿拉伯数字美术字

二、手绘海报

（一）知识概述

手绘海报又称 POP 海报招贴，POP 是英文 Point of Purchase 的缩写，意为"卖点广告"，它主要的商业用途是刺激引导消费和活跃卖场气氛。手绘海报的重点是醒目的标题和令人感兴趣的插画与内容，所以字体、颜色搭配和排版显得尤为重要。

（二）工具材料

（1）笔：马克笔、签字笔、白板笔等。
（2）纸：彩色卡纸、云纹纸、白卡纸、素描纸等。
（3）颜料：水粉、色粉、水彩、油画棒等。

（三）构成要素

（1）主标题：主题内容的直接醒目呈现。
（2）副标题：对主标题的解释与补充。
（3）说明文：对海报内容的详细说明。
（4）指示文：说明时间、地点等内容。
（5）插图：美化画面并丰富画面效果，也是对主题内容的辅助补充。

（四）创作要点

（1）明确主题。与主题有关的内容最好安排在比较明显的地方，要有视觉冲击力，在具体绘制时可以通过字体大小、颜色或者其他手段让人第一眼就可以看到。

（2）注意排版。主题和内容的确定决定了排版的方式，排版自由度很高，没有固定的模式或严格的限制，可以随意些，只要不是杂乱无章就好。

（3）注意颜色搭配。画面用色要以醒目、吸引眼球为主要目的，不能过于灰暗。选择用来上色的笔是否适合也是至关重要的。

（五）学生课堂作业欣赏

大连职业技术学院学前教育专业的学生课堂作业欣赏如图 3-1-11～图 3-1-18 所示，指导教师：王彤。

图 3-1-11 《快乐儿童节》

图 3-1-12 《多彩儿童节》

图 3-1-13 《开心儿童节》

图 3-1-14 《我们的节日》

图 3-1-15 《儿童节快乐》

图 3-1-16 《圣诞快乐》

图 3-1-17 《保护牙齿》

图 3-1-18 《恭贺新春》

第二节　故事画创编

故事画是根据客观已有的故事内容或者是主观原创的故事内容，用图画的形式进行人物、场景及故事情节表达的绘画形式。创编不同于创作，创编画中的画面构思构图完全由自己设计，而造型的形象设计是可以借鉴参考资料的，而且背景和道具可以从资料书中直接移用。

故事画是主题绘画，在幼儿园实际教学中应用比较广泛。它能够以生动的形象、有层次的情节递进来表达故事内容。故事画适合为儿歌、儿童诗、儿童故事配图，在教师教育教学活动中可以通过配图所呈现出的场景再结合语言描述更好地让幼儿理解和接受所学内容，因为故事画有效再现了场景和情节，也有效增加了活动组织的趣味性和生动性。故事画是创作者想象力的体现，将纯文字的内容表现为丰富的画面既考验创造者的文学理解力，也考验创造者的美术表现力，两个能力的综合应用是幼儿园教育人才所需要的，这是幼儿教师学习故事画表现的意义所在。

故事画根据文字内容的表现形式可以分为单幅画和连环画。

一、单幅儿童故事画创编

用单幅儿童故事画表现故事一般情况下只做局部文字的情景再现，以一句话或一段话的插图形式展现，其局限性就是不能以时间的先后顺序全部体现出整个故事的发展脉络，这就要求创作者在表现画面时有所取舍，对文字的中心思想进行提炼后能够抓住核心的字句或是文字中的高潮部分进行创作，只有这样才能够体现出原文字作者的写作意图。构思是故事画表现的关键，比如以"生日"为主题进行草图创作时，作者需要构思出画面中人物的数量、庆祝的方式以及快乐气氛的体现。已知主题却不限制场景的创编是绘画自由度最大的表达，

最考验作者来自生活中的经历和感受（图 3-2-1 和图 3-2-2）。如果是为一段文字进行图配文的绘画则画面自由发挥度很小，必须根据文字内容有限制性地发挥想象力。《蝴蝶花》是一首简短而画面意境很强的诗（图 3-2-3），画多幅连环画表达故事的发展变化是没有问题的，但是如果只能为故事配上一幅图表达文字思想时，就只能选择有代表性的字句去发挥。图 3-2-4 选择的是蝴蝶与哭泣的小草初遇时的情境表现，侧重情感和情绪的烘托，图 3-2-5 选择的是蝴蝶与小草相互陪伴的情景表现，侧重喜悦和开心的画面气氛表达，无论绘画者从哪个角度出发，只要没有偏离原文字中的字句，就都是好的配图表达。在儿童诗《蘑菇伞》（图 3-2-6）中动物形象依次出现且神态各异，虽是雨天，但欢快感是故事主旨，表达出故事的情感基调才是成功的绘画构思（图 3-2-7 和图 3-2-8）。

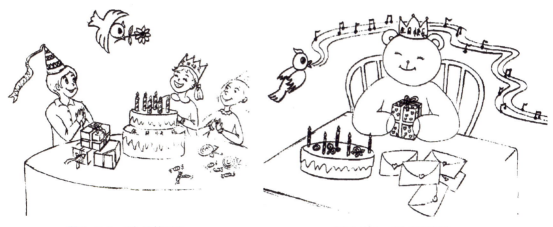

图 3-2-1　《生日快乐》
（作者：肖骁；指导教师：王彤）

图 3-2-2　《生日祝福》
（作者：李婷；指导教师：王彤）

图 3-2-3　儿童诗《蝴蝶花》（作者：张秋生）

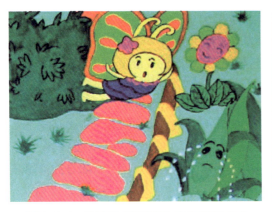
图3-2-4 儿童诗《蝴蝶花》单幅配图（1）

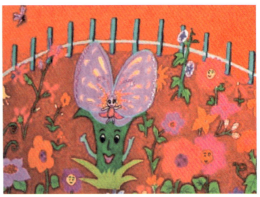
图3-2-5 儿童诗《蝴蝶花》单幅配图（2）

《蘑菇伞》 作者：关登瀛

大雨下，哗哗哗，
树妈妈，笑哈哈，
身上长出大蘑菇，
一个一个比伞大。

小松鼠，淋湿啦，
小刺猬，淋湿啦，
小狗熊，淋湿啦，
还有蜻蜓和蝴蝶，
纷纷来找树妈妈。

树妈妈说：
"一个蘑菇一把伞，
打着伞儿快回家。"
蘑菇伞排了一长串，
小伙伴举着乐哈哈。

图3-2-6 儿童诗《蘑菇伞》（作者：关登瀛）

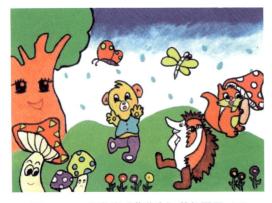
图3-2-7 儿童诗《蘑菇伞》单幅配图（1）

图3-2-8 儿童诗《蘑菇伞》单幅配图（2）

二、连环儿童故事画创编

连环儿童故事画根据文字内容可以分多个场景来展现完整的故事情节，最常见的是四格

画，其画面构图和布局类似四格漫画，能清楚地按照时间顺序表现出文字内容中开始、发展、高潮和结局的脉络与主人公及环境之间的关系。有些复杂的文字或曲折的故事情节也会用超过四格的构图形式去表现，因此像六格画或八格画这样多场景转换的故事也比较常见。

（一）儿童故事画创编的主题内容可选范围

（1）安全常识类：防火灾、防触电、防地震等。

（2）节能环保类：绿色出行、垃圾归类、废物利用等。

（3）卫生习惯类：勤洗手、刷牙洗脸等。

（4）道德行为类：遵纪守法、公共场合勿吵闹喧哗、排队守秩序等。

（5）情绪情感类：尊老爱幼、孝敬父母、尊敬师长、友爱同伴、互帮互助等。

（二）儿童故事画创编作品欣赏

1.《回家路上》

《回家路上》如图 3-2-9 所示。

左上：女孩菲菲在回家的路上看到小灰兔在路边哭。

右上：菲菲得知小灰兔是因为菜地里的南瓜丰收了，但是体积太大无法搬动，所以感到无助而哭。

左下：菲菲想到了像轮胎一样滚动南瓜前进的好方法，于是菲菲帮助小灰兔将南瓜搬走。

右下：到了小灰兔的家之后，他送给菲菲自己最喜欢的胡萝卜作为感谢，他们成为好朋友了。

图 3-2-9 《回家路上》（作者：赵凡娟；指导教师：王彤）

2.《好孩子》

《好孩子》如图3-2-10所示。

左上：小熊贝贝踢球时看到小猴子彬彬在吃香蕉，但是他将香蕉皮到处乱扔。

右上：小熊贝贝上前告诉小猴子彬彬，好孩子是不乱扔垃圾的，尤其是香蕉皮会让别人滑倒受伤，是有危险性的，小猴子彬彬听了小熊贝贝的话就有些羞愧了。

左下：他们一起将香蕉皮扔到了垃圾箱中，他们都要做好孩子。

右下：小熊贝贝和小猴子彬彬一起踢球去了，他们成为好朋友了。

图3-2-10 《好孩子》（作者：李盼；指导教师：王彤）

故事画创作的学习小贴士

（1）注意图文关系。在故事画的创作中应始终牢记画面是为文字服务的，绘画者要先有对故事的理解和对文字内容的感受，才能勾勒形象，进一步完成画面的构图和实现形式美。有时候绘画者往往过于注重画面的美观而忽略了如何更好地表现故事，画面内容与故事内容因无法契合而出现"跑题"现象。

（2）注意主配角形象的前后一致性。这是针对多幅的连环儿童故事画而言的，它创作的重要特征就是情节先后顺序的连续性。当绘画者确定了主配角形象后，不同场景中的环境根据文字内容变换的同时，主配角形象是不能轻易改变的，否则就失去了原故事的情节合理性。

第四章

手工基础篇

章节概述

手工制作技能是幼儿教师必备的重要技能之一，幼儿教师应该能够自己动手改变和加工各种材料，实现创意和体现美感。幼儿教师掌握手工制作技能的同时可以锻炼自己在美术领域的其他技能，比如构图能力、造型能力、配色能力、想象与创新能力、材料运用能力以及欣赏能力等，因此这也是一门综合性很强的技能。幼儿的手工制作活动是在幼儿教师的指导下完成的，它主要注重发展幼儿的想象力和创造力，同时也对幼儿的观察力和注意力以及耐力有很积极的影响。

学习目标

- 了解手工制作的材料及相关技法。
- 掌握手工制作不同种类的相关理论。
- 理解手工制作的价值和意义。

第一节 纸 造 型

一、剪纸

（一）知识概述

剪纸，又叫刻纸，是我国古老的民间艺术之一，它的历史可追溯到公元 6 世纪。剪图案或刻图案的区别在于创作时，有的用剪子，有的用刻刀，虽然工具有别，但创作出来的艺术作品基本相同，人们统称为剪纸。剪纸是一种镂空艺术，其在视觉上给人以透空的感觉和艺术享受，其载体可以是纸张、金银箔、树皮、树叶、布、皮革等片状材料。

（二）表现形式

（1）阳刻：以线造型为主，把用于造型的线留住，其他部分剪去，并且让线线相连，还要把形留住，将形以外的部分剪去，称为正形（图4-1-1）。

（2）阴刻：以块造型为主，把塑造图形的线剪去，线线相断，并且把形剪空，称为负形（图4-1-2）。

（3）阴阳刻：阳刻与阴刻的结合，是两种表现形式的综合运用。

图 4-1-1　阳刻　　　　　　　　　　图 4-1-2　阴刻

（三）对称图形的剪法

幼儿园常用的剪纸类型从表现形式上分为单独图形和连续图形两种。单独图形的剪纸又有三种制作技法，第一种是剪之前不事先勾勒图形轮廓，直接下剪刀剪形的方式，这对造型能力是很大的挑战；第二种是剪之前事先勾勒出草图（图4-1-3），下剪刀时沿着草图的路线进行；第三种是将纸张按照一定的规律折叠（图4-1-4～图4-1-6），折出想要的图形再直接剪裁，打开纸张时通常以团花形式的对称图案为主。

图 4-1-3　折叠对称后勾勒草图剪法

（四）连续图形的剪法

连续图形的剪裁需要事先将长条形纸张进行同样单位大小的凹凸折（图4-1-7），在折痕处需要保证每个单位的连接点不剪断，待图形剪好后展开，每个单位的图形便形成相连的关系。这里要特别强调的是，连续图案的连续与断开问题是幼儿学习的重点和难点，也是美术老师在讲授技法时要特别强调的，因为如果左右没有留住连接点，纸张容易一片一片散开，不能够形成连续图案（图4-1-8）。

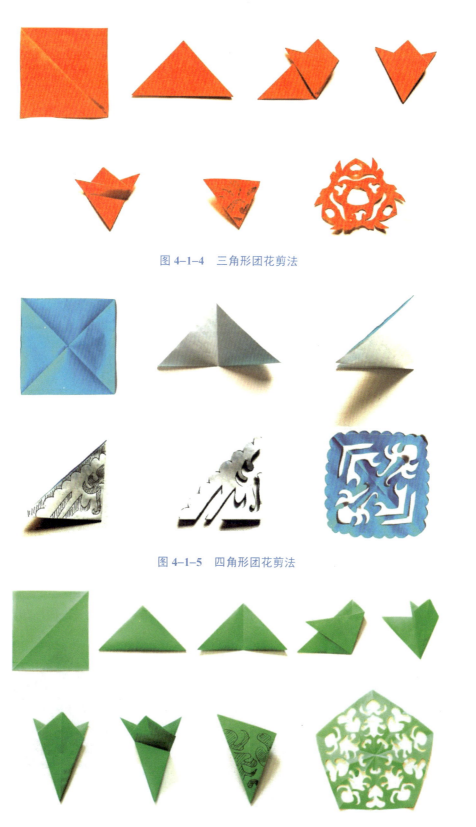

图 4-1-4　三角形团花剪法

图 4-1-5　四角形团花剪法

图 4-1-6　五角形团花剪法

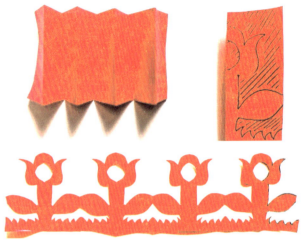

图 4-1-7　连续花卉图形剪法

图 4-1-8　连续鸟与树图形剪法

（五）学生课堂作业欣赏

大连职业技术学院学前教育专业的学生课堂作业欣赏如图 4-1-9～图 4-1-20 所示，指导教师：王彤。

图 4-1-9　《三角团花》　　　图 4-1-10　《四角团花》　　　图 4-1-11　《五角团花》

图 4-1-12 《吉祥》

图 4-1-13 《蝶恋花》

图 4-1-14 《添喜》

图 4-1-15 《祝寿双全》

图 4-1-16 《夜色玫瑰》

图 4-1-17 《可爱熊猫》

图 4-1-18 《喜事连连》

图 4-1-19 《天鹅》

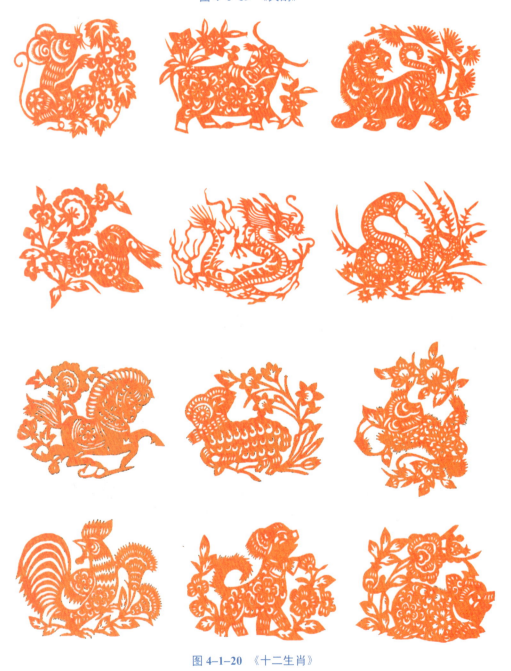

图 4-1-20 《十二生肖》

剪纸的学习小贴士

（1）注意选择合适的剪刀。剪纸作为一门手工是讲求精致的，如果剪刀使用不当，会让纸张剪裁的痕迹显得粗糙，失去欣赏价值，因此创作时使用得力的剪刀是至关重要的。

（2）注意选择合适的纸张。剪纸创作对纸张厚薄是有要求的，如果纸张过厚和过硬则不利于折叠和剪裁，如需运用刻刀或有特殊技法要求的，对纸张选择的限制则不用太严格。

知识拓展

剪　影

剪影是剪纸的特殊形式，由剪纸发展演变而来，是一种高度概括的逆光造型效果（图 4-1-21～图 4-1-26），它是运用物体投影造型的特点来塑造影子轮廓的视觉感受。剪影的主要特色就是富于装饰，韵味无穷。剪影的用纸以黑色为主，但不仅仅限于黑色，只要是能与背景形成强烈反差的颜色都可以。剪影的形象要尽可能找造型的轮廓线复杂曲折的来剪，如果轮廓线比较圆滑，那么会缺少辨识度，没有影子的美感。

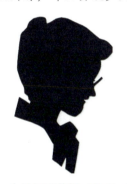
图 4-1-21　女性侧面剪影（作者：孙芸）

图 4-1-22　男性侧面剪影（作者：张敏敏）

图 4-1-23　《去度假》（作者：林深）

图 4-1-24　《午休时光》（作者：袁圆）

 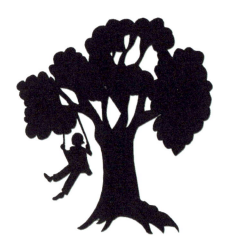

图 4-1-25 《恋蝶》（作者：邹明）　　图 4-1-26 《荡秋千》（作者：柳依依）

二、撕纸

（一）知识概述

撕纸是类似于剪纸，但是比剪纸更简单的一种纸造型技艺，它不需要借助剪刀和其他工具，随时随地，只要有创作的欲望，通过双手相互配合就可以用身边各种各样的纸进行创作。撕纸造型的形象可以平面的也可以立体的，表现形式丰富。幼儿园的撕纸活动特别受欢迎，因为在撕纸活动中无须使用剪刀，没有安全隐患，而且创作时需要考验手眼之间的协调与配合，幼儿既能锻炼手指灵活度，也能够促进脑部功能的健全与发育，是益处多多的美术活动。

（二）纸材选择

撕纸的纸张选择范围比较广，但必须是薄且易撕的纸张。常见纸张有：报纸、杂志、广告传单纸、彩色蜡光纸、彩色皱纹纸、宣纸等。

（三）表现形式

（1）对称撕：将纸张二分之一对折后撕出半个形象，展开后是完整的形象（图 4-1-27）。

（2）折叠撕：按照一定的规律折叠纸张，与剪纸团花的折叠步骤一样，可以撕三角形的、四角形的、五角形的和六角形的，但超过六角形的图案折叠时会因为纸张层数过多而难以操作。折好后撕出局部，展开后是完整的形象（图 4-1-28）。

（3）沿轮廓线撕：画出物体的轮廓，沿着笔痕撕（图 4-1-29）。

（4）目测撕：照着实物撕，一边看一边撕，对手眼配合的要求最高，难度最大（图 4-1-30）。

（5）自由组合撕：不是用单纯的一张纸撕出图案，而是用多张纸和多种颜色的纸分别撕出局部再进行组合，粘贴成完整图形，是撕纸技能的综合运用，是最常见的撕纸表现形式（图 4-1-31）。

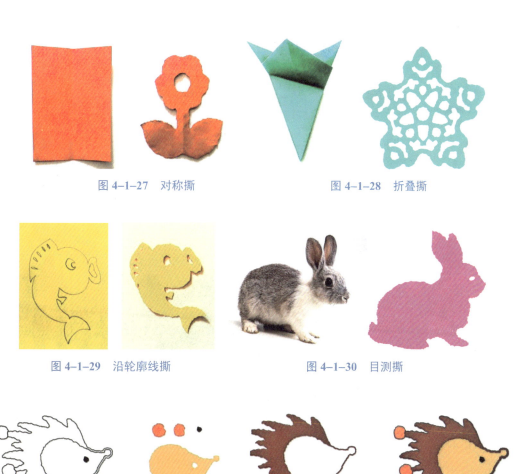

图 4-1-27　对称撕　　　　　　　　图 4-1-28　折叠撕

图 4-1-29　沿轮廓线撕　　　　　　图 4-1-30　目测撕

图 4-1-31　自由组合撕

（四）实例欣赏

大连职业技术学院学前教育专业的学生课堂作业实例欣赏如图4-1-32～图4-1-37所示。

图 4-1-32　《游》（作者：许明月）

图 4-1-33　《冬眠》（作者：李颖）

图4-1-34 《深海》（作者：周朦）

图4-1-35 《互语》（作者：刘晓春）

图4-1-36 《小火车》（作者：隋明）

图4-1-37 《早春》（作者：张越）

撕纸贴画的学习小贴士

（1）注意操作安全。纸张的硬度有差别，操作偏硬一些的纸张时注意不要划伤手部皮肤。

（2）注意色彩的和谐。实际操作中很少只用单一的彩色纸一种纸材，如果选择杂志、画报和旧挂历等色彩丰富的纸张进行创作，要充分考虑纸张之间的色彩搭配是否和谐。

（3）注意技法使用的合理性。纸张撕出来的形状是怎样的取决于作者的构思，有时看似无意的形状其实是作者精心设计的图形，因此，形状本身要与画面布局紧密结合，例如，大家都认可海洋的流向是横向的，设计者是不能撕出竖向的海洋图形的，这容易与瀑布的流向相混淆，同样是水的表现形式，因为所用技法不同，画面最终带给人们的视觉感受也不同。

三、折纸

（一）知识概述

折纸属于我国传统的手工艺术形式，具有悠久的历史。无论何种形式的折纸创作都蕴含着丰富的想象力、认真的专注力以及严谨的科学精神。折纸形象特别丰富，初学折纸时必须能够看懂折纸符号示意图（图4-1-38），这样才能为自学折纸打下坚实基础。折纸是幼儿教师必备的基本功，折纸形象的应用范围非常广泛，教师除了在艺术活动中教会幼儿折纸的步

骤和方法之外，也可以根据幼儿园主题和活动设计需要来准备与环境创设有关的折纸形象进行环境布置，或者是用折纸的表现形式进行玩教具的创作。教师在指导幼儿进行折纸形象创作时，将平面纸张塑造出千变万化的立体形象就如同魔术师一样神奇，这足以吸引幼儿的好奇心。折纸活动可以培养幼儿想象力、创造力、记忆力和思维能力，有利于幼儿发展。

图 4-1-38　折纸符号示意图

（二）创作要点

（1）折痕位置要准确。折纸的每一个步骤都应该力求折叠到位，无论是边线对齐还是边角对齐，都应准确确定折叠位置后再将纸张按压出折痕。如果折痕准确性不高，每折叠一步就会出现偏形问题。通常是步骤越多、折叠过程越复杂的作品出现偏形问题的可能性越大。为保证最终的作品效果较好，请不要忽视每个折痕位置的准确性。

（2）为保证纸张的平整和效果美观，要注意避免反复拆开再重新折叠。用于折纸的纸张最理想的状态是平整，有些折纸作品是在有旧折痕的纸张上创作的，这样很容易形成折痕干扰，即使顺利完成折叠后，作品表面的多余折痕也会影响新作品的美观，所以不建议对已经折叠过作品的纸张反复使用。

（三）单一折纸形象步骤演示

1. 小花碗折纸步骤

小花碗折纸步骤如图 4-1-39 所示。

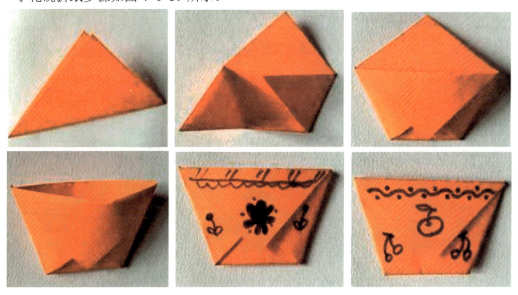

图 4-1-39　小花碗折纸步骤

2. 熊猫折纸步骤

熊猫折纸步骤如图4-1-40所示。

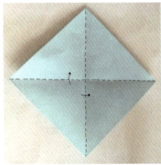
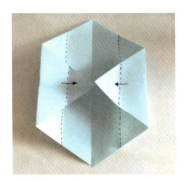
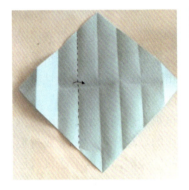
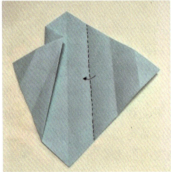
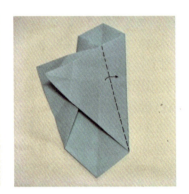
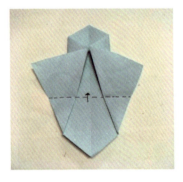
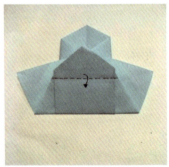
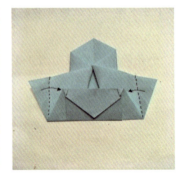
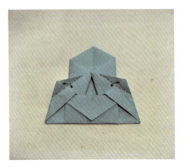

图4-1-40 熊猫折纸步骤

 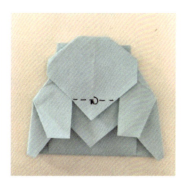

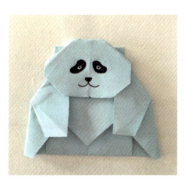

图 4-1-40 熊猫折纸步骤（续）

3. 小狗脑袋折纸步骤

小狗脑袋折纸步骤如图 4-1-41 所示。

 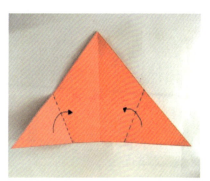

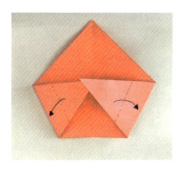 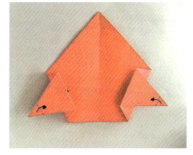 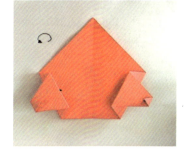

图 4-1-41 小狗脑袋折纸步骤

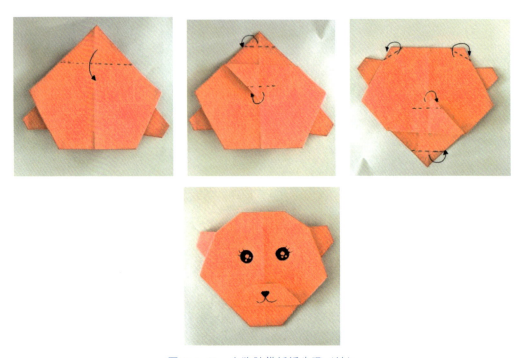

图 4-1-41 小狗脑袋折纸步骤（续）

4. 肉骨头折纸步骤

肉骨头折纸步骤如图 4-1-42 所示。

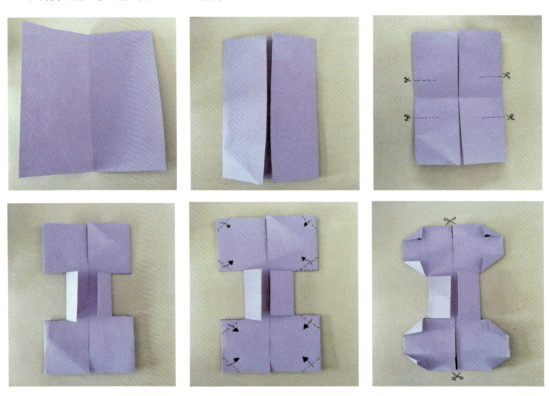

图 4-1-42 肉骨头折纸步骤

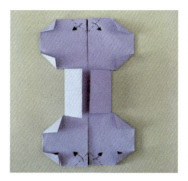

图 4-1-42 肉骨头折纸步骤（续）

5. 小兔子脑袋折纸步骤

小兔子脑袋折纸步骤如图 4-1-43 所示。

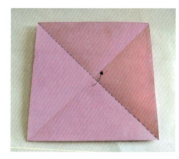
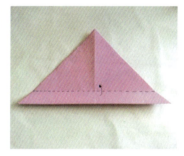
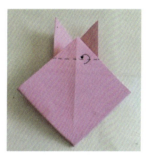
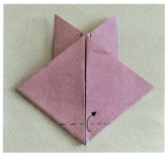

图 4-1-43 小兔子脑袋折纸步骤

6. 樱花折纸步骤

樱花折纸步骤如图 4-1-44 所示。

图 4-1-44 樱花折纸步骤

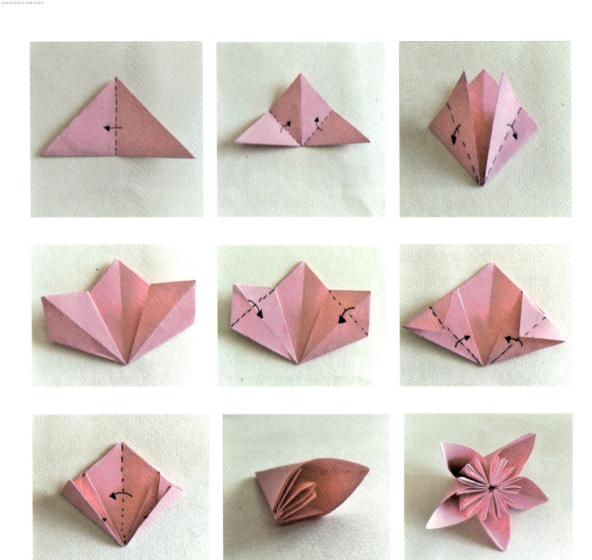

图 4-1-44　樱花折纸步骤（续）

7. 蝴蝶折纸步骤

蝴蝶折纸步骤如图 4-1-45 所示。

图 4-1-45　蝴蝶折纸步骤

第四章 手工基础篇

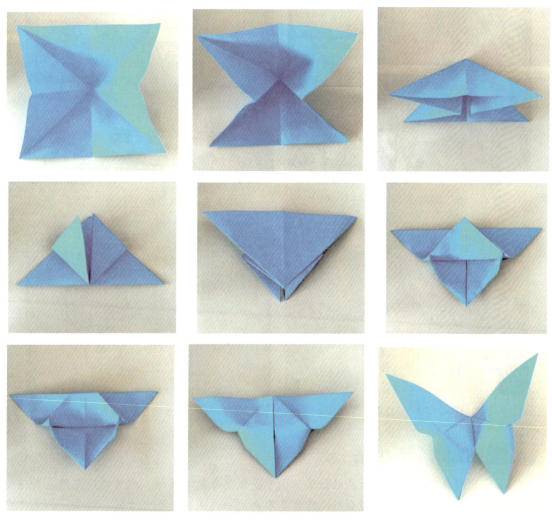

图 4-1-45 蝴蝶折纸步骤（续）

（四）多个折纸形象组合贴画

多个折纸形象组合贴画如图 4-1-46～图 4-1-51 所示。

图 4-1-46 《收获》（作者：李丽青）

图 4-1-47 《家》（作者：孙蕾）

图 4-1-48 《游鱼》（作者：王明玮）

图 4-1-49 《邂逅》（作者：毛金旗）

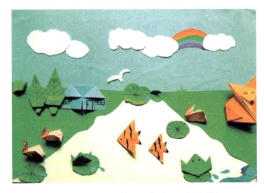

图 4-1-50 《春》（作者：李思佳）

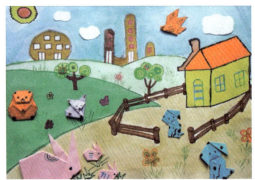

图 4-1-51 《亲子之爱》（作者：李丽丽）

折纸粘贴画的学习小贴士

（1）注意形象的大小比例和粘贴位置。由于折纸形象的丰富性，它可能是完整地表现出事物的全貌，也可能是局部，这些折纸作品是不会统一成同样大小尺寸的，所以，如果将它们组合成一幅画就要求创作者考虑形象的大小比例和粘贴位置问题，除了要遵循常见的近大远小原则以外，遮挡关系也是选择粘贴位置的重要考虑因素。

（2）注意色彩搭配与图案装饰。折纸形象用各种各样彩色的纸创作完成之后并非就此结束，也可以在彩色纸上根据需要添加一定的装饰图案，让形象与形象之间有所区分。

（3）注意背景环境的设计与创意。折纸粘贴画的效果取决于构图，所以当折纸形象在画面中的位置固定后，背景环境的设计和周边事物的表现会影响画面视觉效果的生动性，因此为折好的形象安排怎样有趣的故事，是否能吸引儿童的兴趣，格外值得重视。

四、衍纸

（一）知识概述

衍纸起源于 18 世纪的英国王室，是贵族间流行的手工艺术形式，由于其很受欢迎后来流传到世界各地。衍纸在我国手工艺术领域又称卷纸，属于纸艺造型的一种，主要是将细长的纸条通过卷、捏、拼贴等加工形式做成单个艺术造型，然后用这些大小、形状和色彩不同的单个造型组合成完整的艺术作品。

衍纸作品对纸条的卷曲效果格外注重，通常情况下，一个完整的作品创作过程需要很多卷曲好的纸条，所以创作者对每一个小纸条付出的细心和耐心会决定作品的最终品质。

（二）工具材料

（1）纸：衍纸所用的纸可以有很多种颜色，长度也有所不同，需要根据具体的作品情况来选用。在市面上最常见的是七彩的衍纸专用纸（图 4-1-52），这种纸的颜色是由红色、绿色或蓝色等一种色系渐变和融入一些其他颜色而形成的。衍纸所用的纸条宽度也不同（图 4-1-53），但是建议初学者使用宽 3 毫米的纸条。如果是儿童的话，纸条还要更宽些，需要有 5 毫米或者 6 毫米，这样在衍纸的时候方便手持。这种宽度也经常被用来制作一些独立式的衍纸作品。有时候为了给作品增加层次感，会在一层纸卷上再放置小些的纸卷，会使用到宽度为 1.5 毫米或者是 2 毫米的纸条。在选择衍纸用纸时，纸的重量最关键，因为如果纸太轻，就难以保持想要的形状，如果在创作中遇到了纸卷难以成形的问题，那一定是纸张的重量太轻。

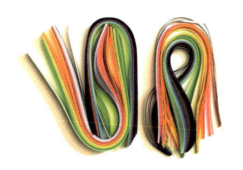

图 4-1-52　衍纸专用纸条

图 4-1-53　衍纸纸条宽度差异

（2）卷纸工具：衍纸工具有各种外形和型号，有金属的，也有塑料的，实际用途因形状不同而差异很大（图 4-1-54）。最重要的是要选择一套适合自己衍纸的工具，这样可以适应不同目的的衍纸制作，建议初学者选用那些嵌口较宽的工具，以后随着技艺的娴熟，什么样的工具就都可以驾驭了。

（3）胶水：建议使用乳白胶，因为这种胶水干了之后比较干净。将胶水分装到小些的容器里，这样每次使用过后收拾起来很方便。如果打算将纸卷粘到比较光滑的表面上，就需要用到万能胶了，因为乳白胶不能保持长时间的附着。市面上卖的有些胶水会在干后形成小的胶珠，从而影响作品视觉效果，因此必须在购买胶水之前弄清胶水的性质，找到能达到自己想要的效果的胶水。

（三）基本造型

衍纸作品的造型非常多，但是基本形比较固定，学会制作基本形是完成后期整个作品的前提和基础。常用的基本形有：紧卷、松卷、开卷、泪滴卷、弯曲卷、眼形卷、叶形卷、半圆卷、箭头卷、V 形卷、心形卷、月形卷、三角卷、方形卷、鸭掌卷（图 4-1-55）。

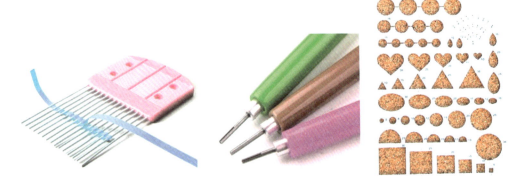

图 4-1-54 衍纸工具

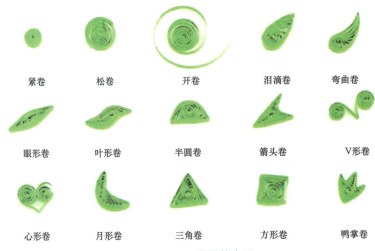

图 4-1-55 常用基本形

(四)学生课堂作业欣赏

学生课堂作业欣赏如图 4-1-56～图 4-1-63 所示,指导教师:王彤。

图 4-1-56 《风景画》(作者:马玉)

图 4-1-57 《戏蝶》(作者:王楚)

第四章　手工基础篇

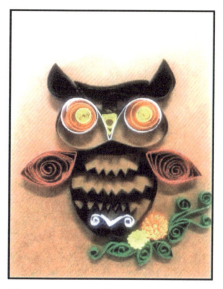

图 4-1-58 《猫头鹰》（作者：林静萱）

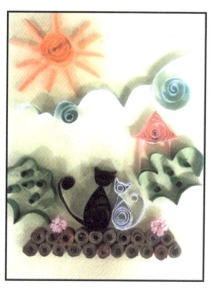

图 4-1-59 《相伴》（作者：孙悦）

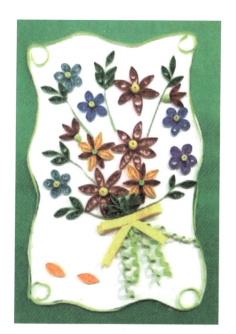

图 4-1-60 《鲜花》（作者：黄晓慧）

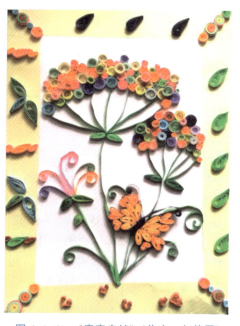

图 4-1-61 《春意盎然》（作者：赵倩雯）

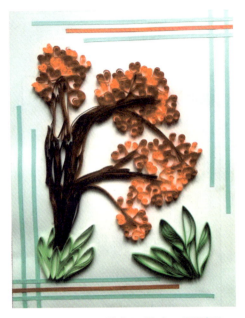 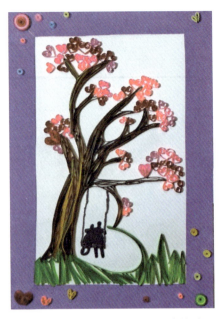

图 4-1-62 《鲜花》（作者：周丽妍）　　图 4-1-63 《春意盎然》（作者：李怡鹏）

衍纸的学习小贴士

（1）注意纸条的宽度。衍纸作品的精致程度与纸条的宽度有直接关系，用过宽的纸条会显得精致程度不够，用过窄的纸条又会显得层次感不强，因此，作品中所用纸条的宽窄程度是需要精心选择的，必要时可以宽窄混合使用，让作品的层次感更强。

（2）注意胶痕要隐形。衍纸作品粘贴时尽量不要让胶痕显露出来，否则会影响作品的最终效果。

五、纸浮雕

（一）知识概述

纸浮雕是纸的立体造型的一种，也称纸雕，是以一种特殊纸为制作材料的手工艺品。纸浮雕创作形式多样，难易程度也各有不同，许多西方美术学府都设有专门教授纸浮雕及其衍生的艺术专业。幼儿园环境创设中使用纸浮雕的地方很多，它的优点是形象生动且具有视觉层次美感，因此，幼儿美术教师应该具备创作纸浮雕的能力。在进行纸浮雕的形象造型之前，初学者应该多练习纸的半立体造型（图 4-1-64 和图 4-1-65），只有对纸张的硬度和造型效果有预先的了解和掌握，才能在实际的作品创作中让纸张形成的立体感更恰到好处。

（二）表现方法

（1）层叠法：剪出多层图形叠加在一起，它是通过厚薄层次存在差异的视觉效果实现立体感的。一般情况下，远景薄，近景厚，然后按照由远及近的规律一层层贴上，最后调整装饰。

图 4-1-64　纸的半立体造型（1）　　　　图 4-1-65　纸的半立体造型（2）

（2）凹凸法：这是最富于变化的方法，它是通过对所选用的纸材本身进行切割与折叠从而产生立体效果，半切后的纸经过折叠，才能成为立体的。折圆是一种特殊形式。用圆规刀在纸上画圆并进行正面半切和反面半切，再全切出一条半径，然后用手折出凸凹折痕，最后收拢并粘贴即可。

（三）创作要点

（1）要选择合适的纸张。纸浮雕的半立体效果是需要通过纸张的折痕凹凸起伏实现的，因此在创作时对所选纸张的软硬和厚薄都有要求，为了作品不容易塌掉，不宜选用太软和太薄的纸张。

（2）要考虑凹凸部位呈现的美感。纸浮雕形象哪里凸起和下凹是需要考虑到美感而精心设计的，不能随意处理一个形象的凹凸部位。有些形象适合凸起表现，有些形象则适合下凹表现，创作者应该多加思考，具体问题具体分析。

（四）学生课堂作业欣赏

学生课堂作业欣赏如图 4-1-66～图 4-1-77 所示，指导教师：王彤。

1. 单体动物形象欣赏

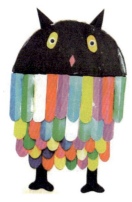
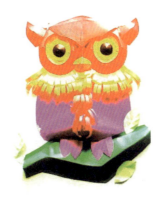
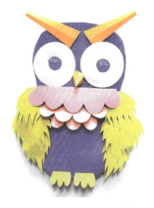

图 4-1-66　《猫头鹰》　　　图 4-1-67　《猫头鹰》　　　图 4-1-68　《猫头鹰》
（作者：林琳）　　　　　（作者：訾雪慧）　　　　（作者：翟骞予）

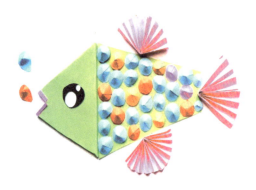

图 4-1-69 《鱼》（作者：张亚男）　　图 4-1-70 《鱼》（作者：赵阳阳）

图 4-1-71 《老鼠》
（作者：张旭鸿）

图 4-1-72 《狐狸》
（作者：宋晓菲）

图 4-1-73 《鸟》
（作者：汤昕鑫）

2. 组合场景欣赏

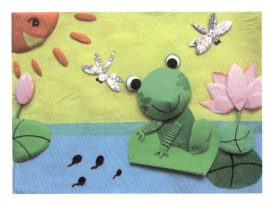

图 4-1-74 《小蝌蚪找妈妈》（作者：朱喜婷）　　图 4-1-75 《春光》（作者：朱红梅）

第四章 手工基础篇

图 4-1-76 《用餐》（作者：曹蕊）

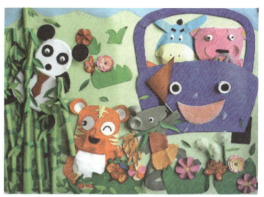

图 4-1-77 《游玩》（作者：林芸）

知识拓展

纸 艺 花 卉

纸艺花卉是用纸藤、手揉纸、伸缩纸等利于折叠和造型的彩色纸张做花瓣，用绿色铁丝做花的枝和茎，用绿色手揉纸做叶子，用绿色胶带固定整体的纸花创作形式。特点是材料简单，成品仿真性高。主要作用是布置幼儿园的环境，也可以作为母亲节或感恩节等特定节日的活动教具（图 4-1-78）。

图 4-1-78 纸艺花卉

第二节 布 造 型

一、知识概述

布造型手工制作主要是借助各种布料完成手工制作上的各种构思。布料的第一个特点是花纹具有多样性，制作时不用再次染色处理就可以形成色彩丰富的作品；第二个特点是结实耐造型，它不像纸张那样容易撕裂或出现不美观的折痕；第三个特点是利于清洗和长久使用，

它可以反复使用很久,即使脏了也可以清洗晾干后继续使用。由于日常收集各种纹理质量的布料需要时间,所以幼儿园常用的布料以成品不织布为主,再配以少量的花布。成品不织布的优点是便于购买,材质易于剪裁、缝制和粘贴,能满足大量布造型手工制作的需要,由于它色彩非常鲜艳,因此也很受幼儿的欢迎。

二、创作形式

布造型的常见创作形式有平面和立体两种(图4-2-1和图4-2-2)。平面的以拼贴技法为主,立体的以缝制技法为主。

图4-2-1 平面

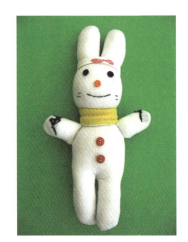

图4-2-2 立体

1. 平面拼贴画

平面拼贴画就是运用不同的布料进行构思、剪裁、排列和粘贴的一种粘贴画表现形式。如果布料比较硬,不用粘贴而用穿插的方法也能达到较好的视觉效果(图4-2-3)。当然,平面拼贴画中也可以加入其他材料,当布料与其他材料综合使用并搭配得当时,画面也会出现立体感(图4-2-4)。

图4-2-3 《衣服》

图4-2-4 《花》

平面拼贴画的学习小贴士

(1)注意选择合适的布料,要考虑布料的厚薄差异以及纹理和色彩搭配和谐问题。

（2）注意画面内容情境表达的合理性。

2. 立体造型

布艺的立体造型以缝制为主，在缝制过程中往布料里塞棉花或海绵的多少决定了该作品立体感的强弱（图 4-2-5 和图 4-2-6）。通常情况下适中最好，过多或过少都会影响最终效果。

图 4-2-5 《大象》

图 4-2-6 《长颈鹿》

布艺的立体造型中立体手偶是一种实用性很强的手工制作形式，在幼儿园常作为教具，使用范围很广。它的特点是制作方法简单，衣服处保持中空，手伸进去可以灵活做造型（图 4-2-7 和图 4-2-8）。每一个制作好的手偶都可以很好地与幼儿互动，因此很受幼儿喜爱。

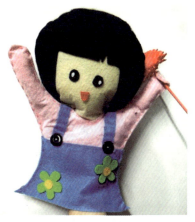
图 4-2-7 《手偶女孩》
（作者：刘议茗；指导教师：王彤）

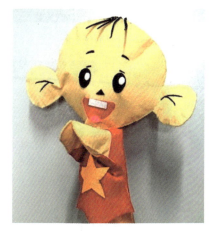
图 4-2-8 《手偶图图》
（作者：张清；指导教师：王彤）

不织布手偶的学习小贴士

（1）注意辅助材料选择的安全性。选择不织布做手偶一定要结合针线来完成，如果不是针线缝制的边缘会影响手偶的使用效果，用胶粘的边缘会不结实，用订书器简单订

过的边缘会因订口处理不当而划伤手部皮肤,因此选择辅助材料的原则与使用安全有关,不容忽视。

(2)注意制作形象的大小比例。手偶属于实用性很强的玩教具,教师和幼儿在操作时的灵活程度成为检验一个手偶制作是否合格的标准。当表演者手部被束缚得太紧时手偶的实用价值不高,为了让手偶在实际操作中灵活方便,以手做模型剪裁和缝制时应尽可能比手的实际尺寸大一圈,留有手部灵活运动的空间。

三、学生课堂作业欣赏

学生课堂作业欣赏如图4-2-9～图4-2-15所示,图4-2-9～图4-2-13的指导教师为王立哲;图4-2-14和图4-2-15的指导教师为王彤。

图4-2-9 《好风景》

图4-2-10 《女孩》

图4-2-11 《大鸟》

图4-2-12 《晴天》

图 4-2-13 《游玩》

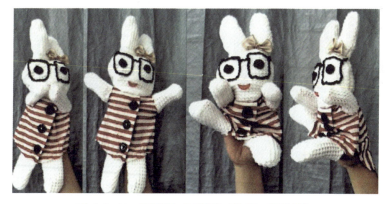

图 4-2-14 《眼镜白兔手偶》(作者:刁林林)

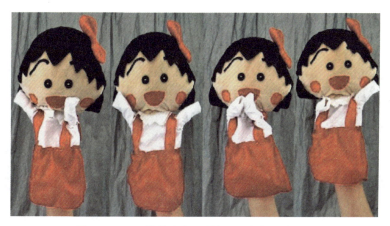

图 4-2-15 《樱桃小丸子手偶》(作者:仲雪)

第三节 彩泥造型

一、知识概述

彩泥是幼儿园最常见的手工材料。因为彩泥的创作技法比较容易掌握，其材料极柔软，可塑性强，安全又环保，所以最适合幼儿操作，是最适合幼儿美术活动的材料之一。与传统的橡皮泥相比，纸黏土或超轻黏土等新兴的具有环保属性的彩泥材料更受幼儿及幼教工作者的喜爱。引导幼儿学会彩泥造型的相关技法可以帮助幼儿锻炼手部肌肉灵活性，由于幼儿年龄不同，在实际教学活动中，年龄小的幼儿会将彩泥作为玩具，没有具体的创作概念，甚至会乱掰乱揉，教师可以在体验材料的过程中对幼儿进行引导，如："你想做什么啊？"或是"你喜欢用它们做什么啊？"这样的问题会让幼儿主动思考，初步具备创作的主观意识。彩泥造型在创作过程中可以借助购买彩泥时附带的塑料造型工具（图 4-3-1）进行擀压和切割等，年龄小的幼儿可以使用一些模具（图 4-3-2），达到一体成型的造型效果。

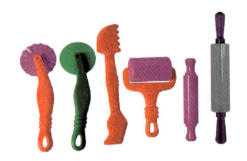

图 4-3-1　彩泥造型工具

图 4-3-2　彩泥模具

（一）表现形式

彩泥造型的表现形式分为立体圆塑与浮雕（图 4-3-3 和图 4-3-4）。立体圆塑是指所捏物体造型为三维立体造型，整体形象是 360°可见的，每个面的打造都是为了作品整体的完美。浮雕是指在平面基础上的凹凸起伏处理，通常需要将立体的泥团做压扁、压平处理，制作时通常要选择好底板，有了好的底板做衬托，上面的形象才会栩栩如生。

图 4-3-3　立体圆塑

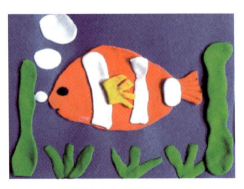

图 4-3-4　浮雕

（二）常用技法

立体圆塑的技法最常见的有：搓圆、压扁、盘卷、搓条、拧结（图 4-3-5）。通常情况下单一技法的使用不能满足复杂造型的需要，综合多种技法并灵活运用才是常见的表现形式。

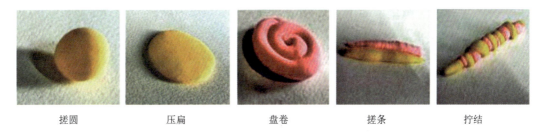

| 搓圆 | 压扁 | 盘卷 | 搓条 | 拧结 |

图 4-3-5　立体圆塑的常见技法

为了让幼儿的泥工作品看起来更生动有趣、活灵活现，美术老师可以引导幼儿用一些其他材料，比如用布料做衣服可以提高仿真度（图 4-3-6 和图 4-3-7），也可以用纽扣做眼睛，用木棍做四肢，用羽毛做翅膀等，总之，这些有利于塑形的辅助工具可以让幼儿认识到材料的丰富性，也能提高他们对综合材料应用于泥塑创作的探索欲。

图 4-3-6　《爱笑女孩》

图 4-3-7　《酷》

（三）创作要点

（1）颜色的混合不可以过多，三种以上的颜色混合容易出现脏色。
（2）彩泥的柔软程度与使用频率有关，多揉搓就能使彩泥变软。
（3）如果想防止彩泥表面留下指纹，可以在制作前用比较润滑的护手霜擦手。
（4）彩泥材料偏干时可以用温水调和揉搓使其恢复成柔软的状态。
（5）彩泥自身黏性不够时，可以借助外粘胶进行各部分材料的固定。

（四）步骤示范

1. 小熊王子

制作小熊王子步骤示范如图 4-3-8 所示。

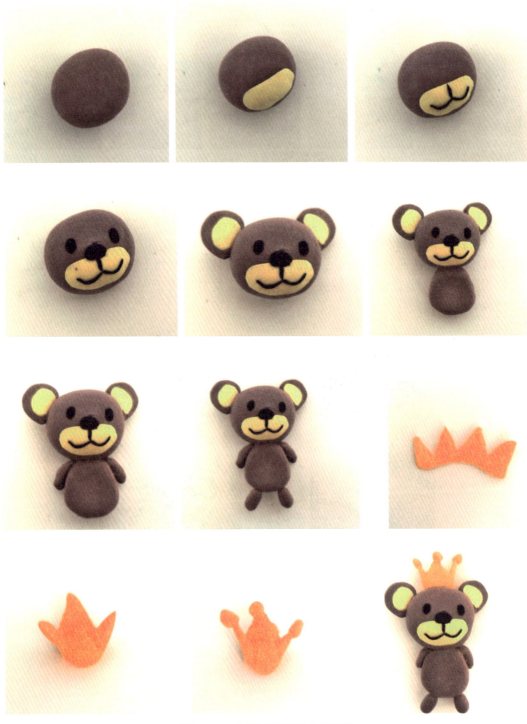

图 4-3-8　制作小熊王子步骤示范

2. 小女孩

制作小女孩步骤示范如图 4-3-9 所示。

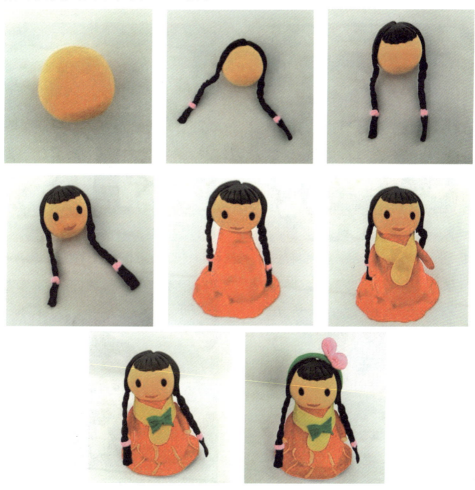

图 4-3-9　制作小女孩步骤示范

3. 小熊王子与小女孩场景组合

小熊王子与小女孩场景组合如图 4-3-10 所示。

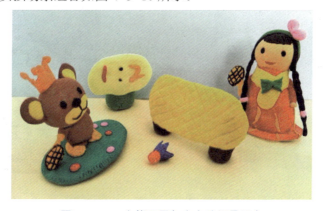

图 4-3-10　小熊王子与小女孩场景组合

（五）学生课堂作业欣赏

学生课堂作业欣赏如图 4-3-11～图 4-3-23 所示。

图 4-3-11 《扑蝶》（作者：闫娇娇；指导教师：王彤）　　图 4-3-12 《活力》（作者：于海鑫；指导教师：王彤）

图 4-3-13 《静夜》（作者：尚新月；指导教师：王彤）　　图 4-3-14 《猴子》（作者：焦玉琪；指导教师：王彤）

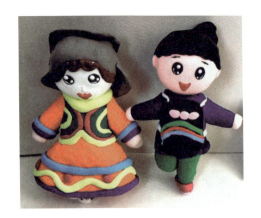 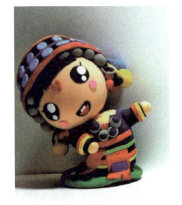

图 4-3-15 《舞者》（作者：牛丹琳；指导教师：王彤）　　图 4-3-16 《萌》（作者：李怡鹏；指导教师：王彤）

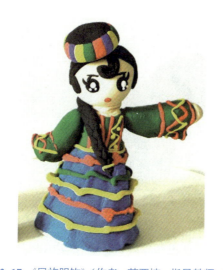 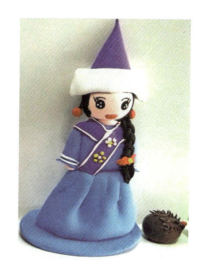

图 4-3-17 《民族服饰》(作者：苏亚楠；指导教师：王彤)　　图 4-3-18 《陪伴》(作者：牟辛敏；指导教师：王彤)

 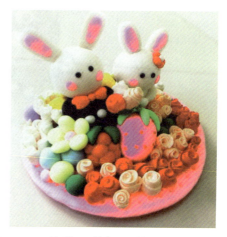

图 4-3-19 《花》(作者：郝运来；指导教师：王彤)　　图 4-3-20 《相伴》(作者：王静；指导教师：王彤)

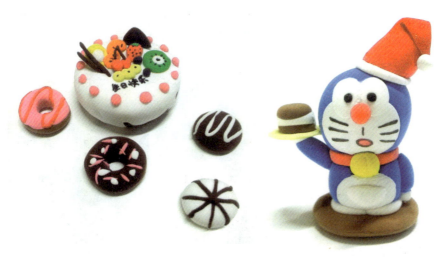

图 4-3-21 《多啦 A 梦的美食》(作者：柳思宇；指导教师：李岩)

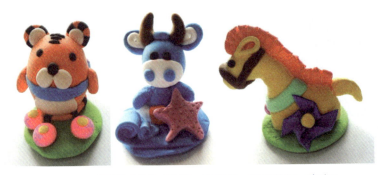

图 4-3-22 《可爱动物》(作者：孙晓艺；指导教师：李岩)

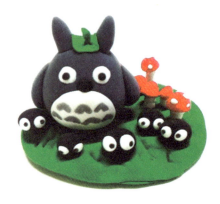

图 4-3-23 《龙猫》(作者：柳思宇；指导教师：李岩)

知识拓展

"泥人张"彩塑

天津的"泥人张"彩塑是北方流传的知名民间彩塑流派，是一种深得百姓喜爱的汉族民间艺术品，它创始于清代末年，经流传、发展至今已有180年历史。"泥人张"彩塑把传统的捏泥人提高到圆塑艺术的水平，又装饰以色彩、道具，形成了独特的风格，它是继元代刘元之后，我国又一个泥塑艺术的高峰，其作品艺术精美，影响远及世界各地，在我国汉族民间手工艺史上占有重要的地位（图 4-3-24）。

图 4-3-24 "泥人张"彩塑

第四节　环保材料创意造型

一、石头创意

1. 知识概述

石头是常见的自然物，大自然中没有两个完全一样的石头，因此收集石头进行美术创作的过程也是创作独一无二的艺术品的过程。石头作品可能由于形状的相似而有创意上的雷同，但始终无法一模一样，有时候，形状相似的石头也会有完全不同的绘画形象与内涵。石头创意是幼儿园常见的手工创意形式，因为它具有材料环保易收集、创作步骤简单、创作思路宽这三大主要优点，所以广受欢迎和喜爱。

常见的石头创意表现形式主要有单体石头彩绘和多个石头组合粘贴画两种（图4-4-1和图4-4-2）。

图4-4-1　单体石头彩绘

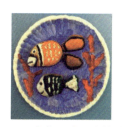
图4-4-2　多个石头组合粘贴画

石头彩绘创作的特点是绘画工具简单、安全；要根据每个石头的大小、形状以及纹理不同画出符合石头特点的画，非常考验绘画者的想象力和创造力。

2. 工具介绍

（1）画笔介绍：平头笔（用于大面积平涂）、小号笔（画细节）、勾线笔（描边勾线）。

（2）其他工具介绍：铅笔和橡皮（图案起稿及修改用）、丙烯或水粉颜料（上色用）、调色盘（调和色彩用）、涮笔筒（换色时涮笔用）、毛巾或纸巾（创作时保持作品及创作环境干净用）。

3. 创作步骤

首先是选石并清洗和晾晒；其次是通过观察和构思进行起稿创作；再次是重要的上色，最好是上两次，使颜色牢固保鲜；然后是深入表现细节部分，打造精彩亮点；最后是涂亮油护色，实现艺术品的亮泽感。

4. 学生课堂作业欣赏

学生课堂作业欣赏如图4-4-3～图4-4-8所示，指导教师：王彤。

图4-4-3　石头彩绘（1）

图4-4-4　石头彩绘（2）

图 4-4-5　石头彩绘（3）　　　　　　　图 4-4-6　石头彩绘（4）

图 4-4-7　石头拼贴画（1）　　　　　　图 4-4-8　石头拼贴画（2）

二、木材创意

1. 知识概述

木材创意是指以木质品为主要材料，必要时再结合少量其他材料进行创作的手工制作。常见的木质品有竹签、牙签、火柴棍、雪糕棍、树枝等。每种材料的大小、粗细和外观都不同，制作完成后表现出的效果也不同。每种木材除可单独使用外，也可将两种或两种以上的木材综合运用，不同的搭配和组合会形成独特的视觉效果。

2. 雪糕棍雪人制作步骤

雪糕棍雪人制作步骤如图 4-4-9 所示。

（1）准备材料：雪糕棍 10 根、剪刀、乳白胶、彩色纸（黑色、红色、绿色、橘黄色、白色）。

（2）将 8 根雪糕棍竖着摆放好，将剩下的 2 根雪糕棍涂上乳白胶并粘贴到摆好的雪糕棍上，放一旁晾干。

（3）用红色彩纸剪出帽子，用绿色彩纸剪出蝴蝶结和圆球，涂乳白胶粘贴到雪糕棍上。

（4）用橘黄色彩纸剪出鼻子，黑色纸剪出眼球和嘴，白色纸剪出眼睛，粘贴到雪糕棍上，

完成作品。

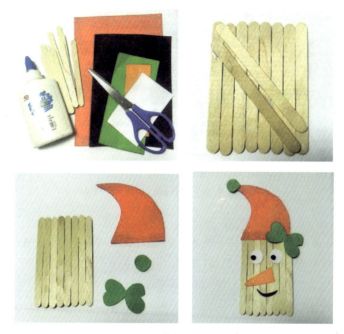

图 4-4-9 雪糕棍雪人制作步骤

3. 雪糕棍造型作品展示

雪糕棍造型作品展示如图 4-4-10～图 4-4-13 所示，指导教师：王立哲。

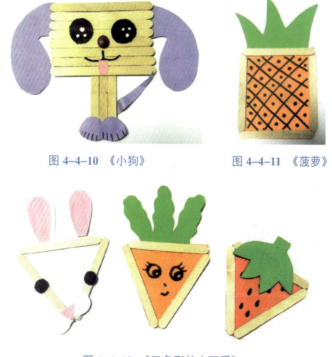

图 4-4-10 《小狗》　　　　图 4-4-11 《菠萝》

图 4-4-12 《三角形的小可爱》

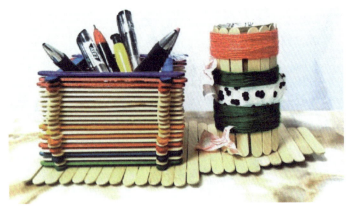

图 4-4-13 《多彩笔筒》

4. 实例欣赏

实例欣赏如图 4-4-14～图 4-4-21 所示。其中，图 4-4-14～图 4-4-17 由大连高新区中心幼儿园提供；图 4-4-18～图 4-4-21 由方圆少儿美术画室提供。

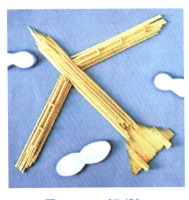
图 4-4-14 《飞机》

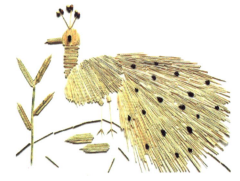
图 4-4-15 《孔雀》

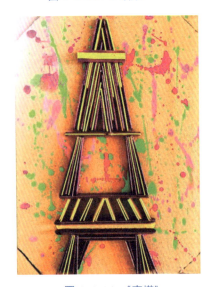
图 4-4-16 《高塔》

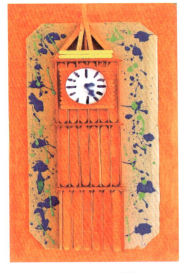
图 4-4-17 《钟楼》

图 4-4-18 《单飞》

图 4-4-19 《伙伴》

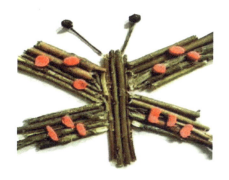

图 4-4-20 《蝴蝶》

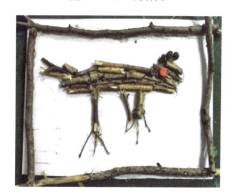

图 4-4-21 《怪兽》

三、树叶创意

1. 知识概述

树叶创意作品是有季节性的，最好在秋天自由落叶时去找树叶做材料，找叶子时尽量选择有差异的叶子，这样画面才有变化，除了颜色不同，树叶的形状也要不同。叶子不能太薄，也不能太厚。太薄的叶子容易坏掉，太厚的叶子不好压平。叶子捡回来要经过洗干净和去灰尘处理才能用，这样既卫生又方便粘贴。压平的树叶更容易粘贴，晾干的树叶更容易保存。创作时要先在纸上把叶子摆成平贴的样子，观察叶子是否合适，确定没问题再粘贴。拼贴完成等胶水干了后，画纸可能会变得不平整。压平画面是最后一道工序。

2. 实例欣赏

实例欣赏如图 4-4-22～图 4-4-25 所示。图片均由大连高新区中心幼儿园提供。

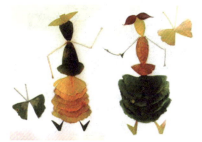

图 4-4-22 《好朋友》

图 4-4-23 《游鱼》

图 4-4-24 《美味》　　　　　图 4-4-25 《大树》

四、粮食、种子、果壳及贝壳类创意

1. 知识概述

选择环保类材料做手工时，可以选择粮食、种子、果壳及贝壳，而且这些材料形成点状排列出规模时是很有规律美感的，甚至不用涂色和加工，直接用材料最原始的本色也非常漂亮。但值得注意的是，有些材料天生体积较小，为粘贴带来一定难度，可能需要借助镊子等工具才能完成制作。还有些材料的材质偏硬且表面凹凸不平，不适合平贴，更适合立体粘贴与组合。总之，因材料不同而选择适合表现这种材料的方法很重要。

2. 实例欣赏

大连职业技术学院学前教育专业的学生课堂作业实例欣赏如图4-4-26～图4-4-33所示。

图 4-4-26 《冬天》（作者：岑祥翠）　　　　　图 4-4-27 《水乡》（作者：李文惠）

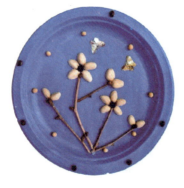

图 4-4-28 《静》（作者：陈晨）　　　　　图 4-4-29 《霸王》（作者：梁冰）

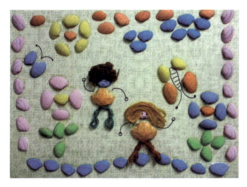

图4-4-30 《追冰》（作者：王晨露）

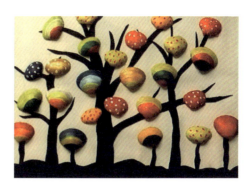

图4-4-31 《树》（作者：班真真）

图4-4-32 《相亲相爱》（作者：任军军）

图4-4-33 《仰望》（作者：陈鑫）

五、生活废旧物造型

（一）纸杯造型

1. 纸杯龙的制作步骤

纸杯龙的制作步骤如图4-4-34所示。

（1）准备材料：黑色、红色、黄色、奶白色彩纸各一张，剪刀一把，铅笔，橡皮，黄绿水粉色和水粉笔，双面胶，用过的纸杯，黑色马克笔。

（2）用黄绿水粉色将纸杯涂满，并放在一旁晾干（2～3分钟即可）。

图4-4-34 纸杯龙的制作步骤

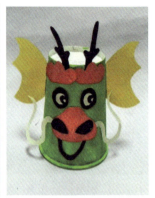

图 4-4-34　纸杯龙的制作步骤（续）

（3）用黄色彩纸剪出龙的两侧耳朵，并沿虚线折好贴上双面胶，粘在纸杯的两侧。

（4）龙的耳朵粘好后，用红色的彩纸剪出龙的眉毛和鼻子，用黑色的彩纸剪出龙的角、鼻孔和鼻环，依次粘贴到涂好的纸杯上。

（5）用黑色的彩纸剪出比例合适的眼睛，用奶白色的彩纸剪出比黑色小一圈的眼白和龙的胡须，依次将眼睛和胡须用双面胶粘贴好。

（6）用黑色马克笔画出眼球，完成作品。

2. 纸杯造型作品展示

纸杯造型作品展示如图 4-4-35～图 4-4-40 所示，指导教师：王立哲。

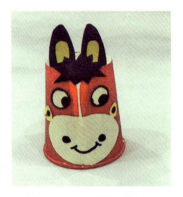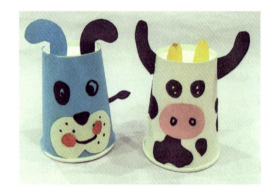

图 4-4-35　纸杯造型（1）　　　图 4-4-36　纸杯造型（2）

图 4-4-37　纸杯造型（3）　　　图 4-4-38　纸杯造型（4）

第四章 手工基础篇

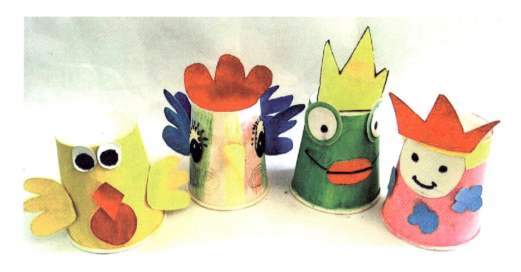

图 4-4-39 纸杯造型（5）

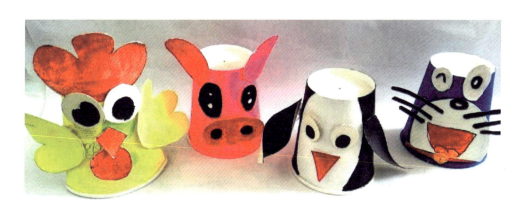

图 4-4-40 纸杯造型（6）

（二）纸碟造型

1. 纸碟狮子的制作步骤

纸碟狮子的制作步骤如图 4-4-41 所示。

（1）准备材料：纸盘、彩纸（黑色、橘黄色、粉色、浅黄色各一张）、剪刀、铅笔、橡皮、黑色马克笔、双面胶、橙色水粉和水粉笔。

（2）将纸盘涂上橙色水粉，涂满后放在一旁晾干（2~3 分钟）。

（3）用浅黄色彩纸剪出狮子的脸，粘贴到涂好的橙色纸盘上。

（4）用浅黄色彩纸剪出三角形，粘贴在纸盘的边缘（先摆好位置再粘贴）。

（5）用黑色的彩纸剪出狮子的胡须、鼻子和嘴巴，粘贴到纸盘上。

（6）用黑色马克笔画出狮子的眼睛。

（7）用橘黄色的彩纸剪出狮子的身体和尾巴，并贴上双面胶。

（8）将做好的狮子头部反过来放，将狮子的身体贴在头的后面。

（9）用浅黄色的彩纸剪出狮子的两只脚，并用黑色马克笔画出图案，完成作品。

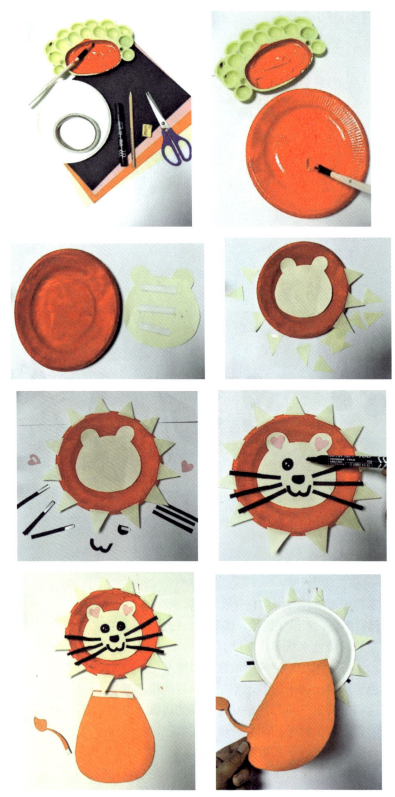

图 4-4-41 纸碟狮子的制作步骤

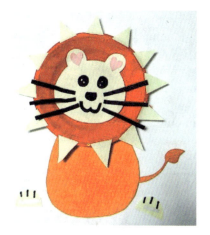

图 4-4-41 纸碟狮子的制作步骤（续）

2. 纸碟造型作品展示

纸碟造型作品展示如图 4-4-42～图 4-4-46 所示，指导教师：王立哲。

图 4-4-42 纸碟造型（1）　　　图 4-4-43 纸碟造型（2）　　　图 4-4-44 纸碟造型（3）

图 4-4-45 纸碟造型（4）

图 4-4-46　纸碟造型（5）

（三）信封造型

1. 信封变书签制作步骤

信封变书签制作步骤如图 4-4-47 所示。

（1）准备蓝色和黄色彩纸各一张、剪刀、铅笔、尺子、橡皮、两个信封、胶棒、黑色马克笔。

（2）用尺子和铅笔在两个信封左下角画出边长 7 厘米的正方形，并用剪刀剪下来。

（3）将其中的一个正方形，沿对角线将正方形一页折进去。

（4）将另一个正方形剪成锯齿，作为小怪兽的牙齿。

（5）用黄色的彩纸剪出两个边长为 7 厘米的正方形，并将其中一个正方形沿对角线剪下来，并用胶棒粘贴到第一个正方形上。

（6）用残余的信封剪出眼睛，用蓝色彩纸剪出若干圆点，并粘贴到正方形上，再将牙齿粘贴到正方形内侧。

（7）最后用黑色马克笔画出小怪兽的眼睛和睫毛。

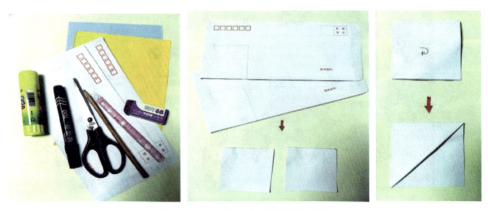

图 4-4-47　信封变书签制作步骤

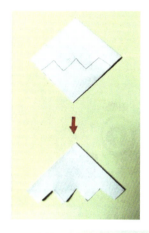 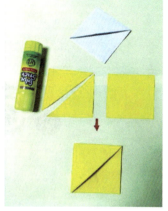 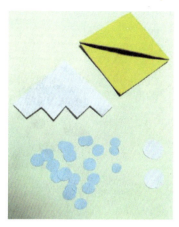

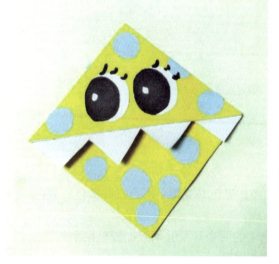

图 4-4-47　信封变书签制作步骤（续）

2. 信封变书签作品展示

信封变书签作品展示如图 4-4-48 和图 4-4-49 所示，指导教师：王立哲。

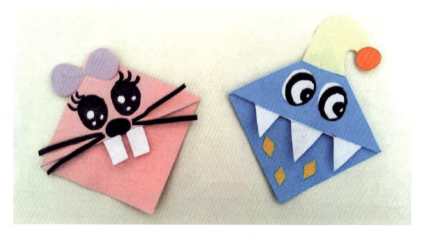

图 4-4-48　信封变书签（1）

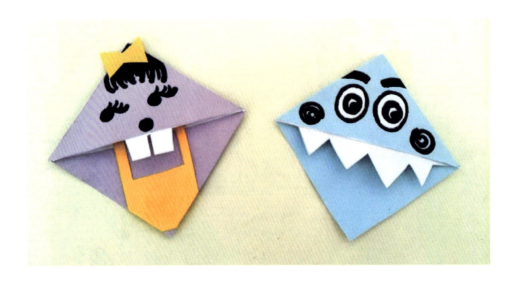

图 4-4-49 信封变书签（2）

（四）纸袋造型

1. 纸袋奶牛偶制作步骤

纸袋奶牛偶制作步骤如图 4-4-50 所示。

（1）准备材料：纸袋一个、剪刀、双面胶、黑色马克笔、彩色纸（黄色、蓝色、浅绿色、粉色、红色、白色各一张）。

（2）用白色彩纸剪出奶牛的四条腿和奶牛的两个耳朵并用双面胶粘贴到纸袋上。

（3）用黑色马克笔画出奶牛身上的斑点和眼睛。

（4）用彩色纸分别剪出奶牛的四只脚、牛角、鼻子、嘴巴和舌头、粉脸蛋、乳房，并用双面胶粘贴到奶牛的相应部位。

（5）最后用黑色马克笔画出奶牛的鼻孔，画三条线装饰奶牛乳房，完成作品。

图 4-4-50 纸袋奶牛偶制作步骤

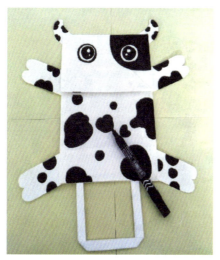
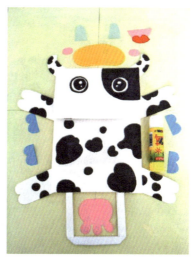
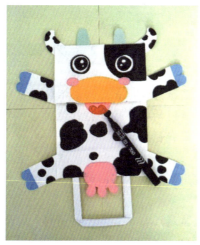
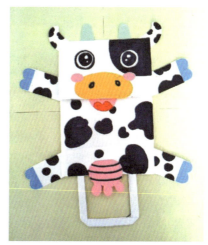

图 4-4-50 纸袋奶牛偶制作步骤（续）

2. 纸袋造型作品展示

纸袋造型作品展示如图 4-4-51～图 4-4-53 所示，指导教师：王立哲。

图 4-4-51　纸袋造型（1）　　　　图 4-4-52　纸袋造型（2）

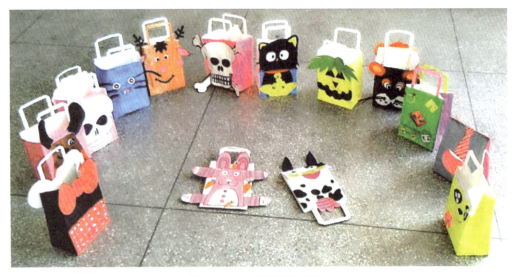

图 4-4-53　纸袋造型（3）

环保材料创意造型的学习小贴士

（1）材料选择的安全性。环保材料的选择范围很广，很多生活废旧物都可以选用，但是选择这些材料时首先要考虑的就是安全性。这里所说的安全性是指杜绝对人体有害的因素，要使用无毒、无甲醛污染的环保材料，要避免使用有利刃的工具。

（2）材料结合的牢固性。如果制作时选用两种或两种以上材料，在具备美感的同时还要考虑作品展示与操作使用时的结实程度，有时候用胶粘贴不牢固的材料可以采用针线缝制的方法，成品的牢固性是检验作品质量的重要标准。

（3）材料搭配的协调性。材料种类多了之后其属性自然繁复，有的材料结合在一起非常合适，有的材料结合在一起非常不搭，比如麻绳之类的材料配以牛皮纹纸就是古朴的风格，配以丝质布料就显得不搭。如何搭配材料也是考验创作者审美能力的关键。

第五章

手工创意与应用篇

章节概述

手工制作技能的精进不仅是要熟练掌握材料及相关技法的操作，更重要的是要将理论与实践很好地结合，能举一反三地创作出有创意且具有实用价值的手工作品。创作者要大力挖掘各种材料应用的更多可能性。创意和创新能力的提升是检验手工制作技能水平是否进步的重要参考依据，制作手工作品时应该从草图的规划开始就有个人思考在其中，不能只限于模仿他人作品，要在长期实践的基础之上有自己独立的原创性的东西融入其中，形成自己的风格。

学习目标

- 了解手工制作的创意与应用要点。
- 掌握手工制作的创意与应用相关理论。
- 能够结合幼儿园具体需求进行有实用价值的手工制作。

第一节　玩教具制作

一、知识概述

玩具的概念有广义和狭义之分，广义的玩具泛指一切可以用来玩的物品，不分年龄段，没有成人和幼儿之分；狭义的玩具主要是指供儿童玩耍时使用的物品。教具是用于教学的辅助材料，学具是配合教具使用的可以用来帮助学习的工具。

玩具的主要功能是玩，因此，好的玩具一定具有较强的娱乐性，除了娱乐性之外，教育性和安全性也是玩具应该具备的基本特征。我们常见的玩具种类主要包括：形象玩具、音响玩具、体育玩具、结构玩具、智力玩具、娱乐玩具、木偶戏玩具、科教玩具、节庆玩具和自制玩具。自制玩具在幼教领域十分常见，很多幼儿园都特别注重教师自制玩具的能力，这也是检验幼儿教师是否具备较好专业技能的标准。

二、工具介绍

玩教具制作的工具与其他手工制作的工具基本一致（图5-1-1）。值得一提的是，为了增加作品的美感，在剪裁时最好使用花边剪刀，花边剪刀的切口造型各异，会让作品在完成时更有看点（图5-1-2）。只有选择的制作工具种类丰富多样，制作出的成品才不会因材料受限，才会让制作者更好地发挥想象力和创造力。常用的玩教具制作材料主要包括：各种彩色纸、布、线、彩泥、各种自然物、各种生活废旧物等。

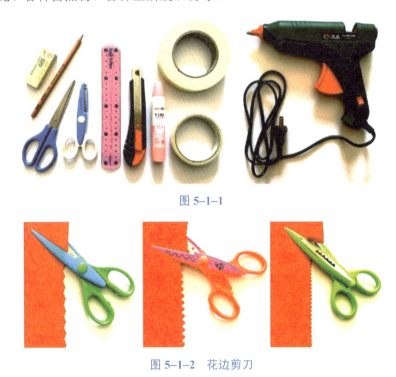

图5-1-1

图5-1-2　花边剪刀

三、创作要点

（一）造型准确

造型表现是否准确对玩教具的成败至关重要，比如塑造风景或植物作品时比例是否和谐，塑造人物或动物作品时动态姿势是否合理都应是作者考虑的问题。当然有一些夸张或抽象的作品也并非按照常规要求来做，因此造型准确的标准适用于大多数作品但不是全部，具体问题还要具体分析，作者的创意思路高于一切。

（二）形象生动

由于自制玩教具作品主要针对幼儿群体，因此制作出能够满足幼儿的审美情趣并且符合幼儿年龄特点的玩教具才是能够推广使用的玩教具。要想达到这个目标，生动性是必备元素。生动性是除了造型之外第二个应该考虑的创作要点。幼儿比较喜欢圆润的、憨态可掬的可爱形象，因此在制作作品时让幼儿有亲切可爱之感是最好的形象选择。

（三）色彩丰富

玩教具制作中色彩的丰富与和谐性是检验作品是否优秀的标准之一。制作过程中的材料选择比较多样和复杂，所以使色彩和谐统一是完善作品效果较为重要的一步。一般情况下，幼儿喜欢丰富的色彩多过于单一的色彩，色彩的丰富性是吸引幼儿视线的关键点，幼儿喜欢舒适健康的色彩，喜欢美好的色彩感觉和视觉体验，因此，不是色彩表达越丰富就越好，而是色彩达到和谐统一，讲究合理搭配才更重要。

（四）细化装饰效果

玩教具制作过程中对每一种材料的粘贴、衔接和缝合都需要讲究做工，即使完成了所有步骤的制作也必须回过头来审视之前步骤的不足，对于存在进步可能之处要力求精益求精，对作品质量也应有很高要求，制作时需要反复固定才能让作品比较结实耐用。

（五）技法运用得当

玩教具制作过程中需要使用什么样的技法和材料并不是固定的，因此才会在制作时有越来越丰富的材料被大家研究和使用。虽然探索材料性能和应用材料的过程可以不断突破原有创意思路，但这一切必须在尊重材料属性的基础之上，如果材料选择不当，即使主题创意再新颖，想象力也会受到影响，只有熟悉材料属性后针对其属性来进行制作技法的选择才是最合理的。

三、学生课堂作业欣赏

（一）交通工具类

交通工具类如图 5-1-3～图 5-1-10 所示。

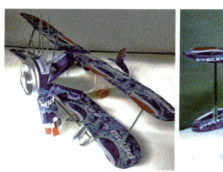
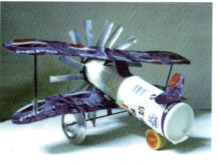

图 5-1-3 《飞机》（作者：张茜；指导教师：李岩）

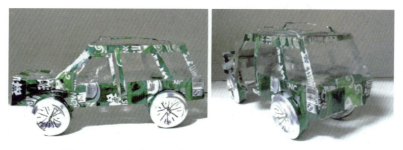

图 5-1-4 《汽车》（作者：王剑锋；指导教师：李岩）

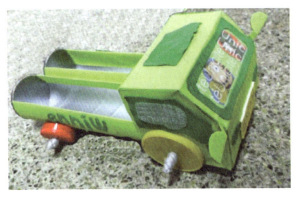 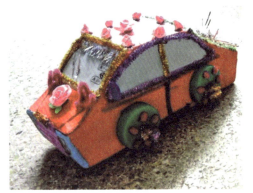

图 5-1-5 《货车》（作者：张衡；指导教师：王彤）　　图 5-1-6 《轿车》（作者：张婷婷；指导教师：王彤）

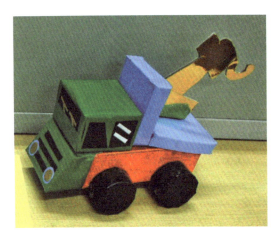 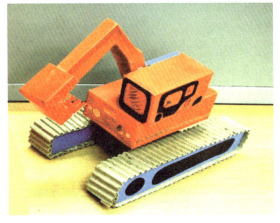

图 5-1-7 《吊车》（作者：孙进；指导教师：王彤）　　图 5-1-8 《挖掘机》（作者：周明远；指导教师：王彤）

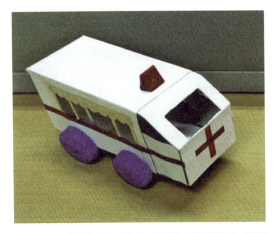 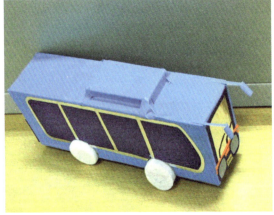

图 5-1-9 《救护车》（作者：李敏；指导教师：王彤）　　图 5-1-10 《旅游巴士》（作者：温良；指导教师：王彤）

（二）游戏道具类

游戏道具类如图 5-1-11～图 5-1-14 所示，指导教师：王彤。

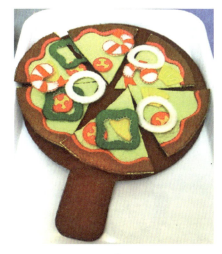

图 5-1-11 《比萨》（作者：刘新）

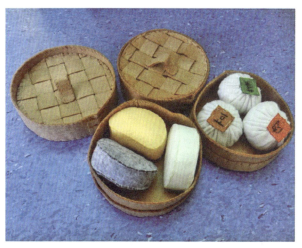

图 5-1-12 《包子和馒头》（作者：姜美艳）

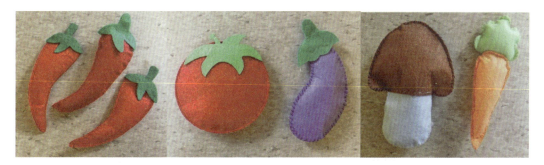

图 5-1-13 《好吃的蔬菜》（作者：宋优优）

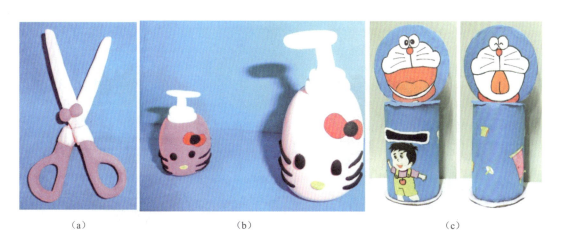

(a)　　　　　　　　　　　(b)　　　　　　　　　　　(c)

图 5-1-14 《美发屋游戏道具》
(a) 作者：陈雨苗；(b) 作者：孙文秀；(c) 作者：张春玲

（三）表演头饰、面具及服装类

表演头饰、面具及服装类如图 5-1-15～图 5-1-25 所示，指导教师：王彤。

图 5-1-15　头饰（1）

图 5-1-16　头饰（2）

图 5-1-17　头饰（3）

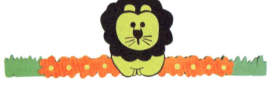

图 5-1-18　头饰（4）

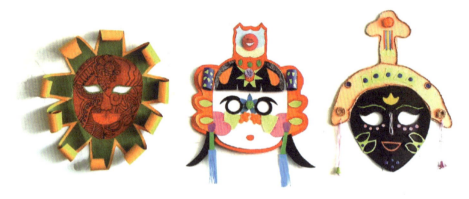

图 5-1-19　面具（1）

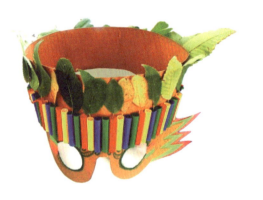

图 5-1-20　面具（2）

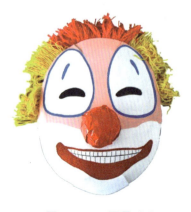

图 5-1-21　面具（3）

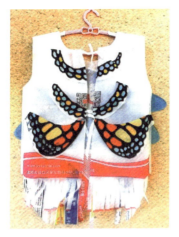

图 5-1-22 环保服装（1）

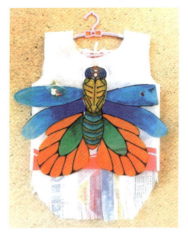

图 5-1-23 环保服装（2）

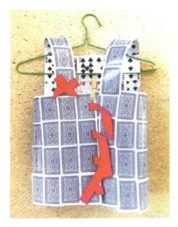

图 5-1-24 环保服装（3）

图 5-1-25 环保服装（4）

（四）桌面情境教具类

桌面情境教具类如图 5-1-26～图 5-1-31 所示，指导教师：王彤。

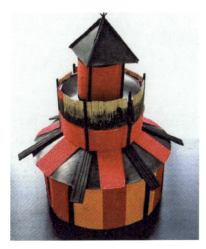

图 5-1-26 《房子》（作者：高一峰）

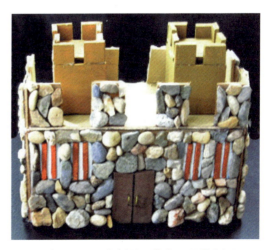

图 5-1-27 《城堡》（作者：于进上）

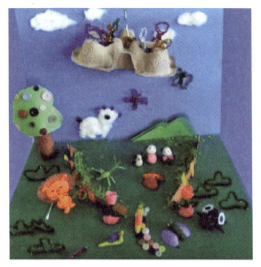 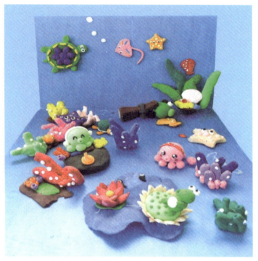

图 5-1-28 《效外游》(作者：萧姗姗)　　图 5-1-29 《外海世界》(作者：李萌萌)

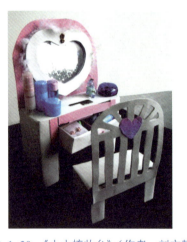 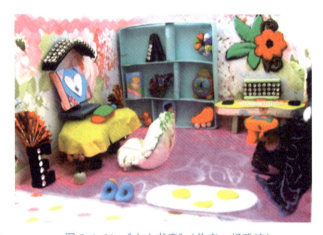

图 5-1-30 《小小梳妆台》(作者：刘文静)　　图 5-1-31 《小小书房》(作者：杨雅诗)

第二节　室内环境创设

一、知识概述

幼儿园的环境创设包括室内和室外空间环境中每一个用心打造的角落，这里我们重点来说一下幼儿教师环境创设任务中最重要的室内环境创设。幼儿园的室内环境是幼儿受教育的主要环境，与幼儿日常学习生活联系最为紧密，室内环境创设主要包括墙面布置和各区域环境的布置。

二、幼儿园墙面布置创作要点

（1）符合幼儿的心理特点，考虑幼儿的年龄特征。

(2)构思要新颖,立意要独特,与班级活动主题相互关联。
(3)装饰手法与材料运用要有多样性,常变常新。
(4)以幼儿的视角为中心,尊重幼儿审美情趣。

三、幼儿园活动区环境创设要点

(1)材料的投放要考虑安全性和可操作性。
(2)材料的操作应符合幼儿年龄特点,具有一定的启发性。
(3)材料的新旧配比要合理,要能引起幼儿兴趣。
(4)材料的清洗和消毒工作要做好。

四、实例欣赏

(一)家园联系栏布置

家园联系栏布置如图 5-2-1～图 5-2-4 所示。

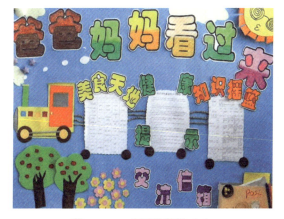

图 5-2-1 家园联系栏(1)
(作者:王晨露;指导教师:李岩)

图 5-2-2 家园联系栏(2)
(作者:孙晓艺;指导教师:李岩)

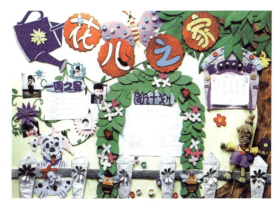

图 5-2-3 家园联系栏(3)
(作者:曹蕊;指导教师:王彤)

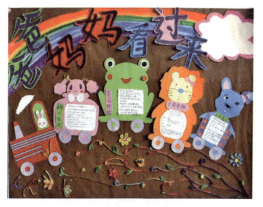

图 5-2-4 家园联系栏(4)
(作者:孙欣欣;指导教师:王彤)

（二）节日挂饰制作

节日挂饰制作如图 5-2-5～图 5-2-8 所示。

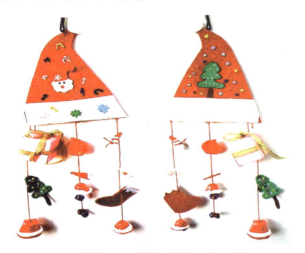

图 5-2-5　圣诞挂饰（1）（作者：鲍爽；指导教师：王彤）

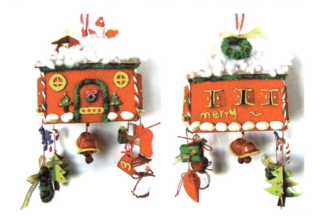

图 5-2-6　圣诞挂饰（2）（作者：秦孝雪；指导教师：王彤）

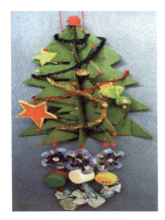

图 5-2-7　圣诞挂饰（3）（作者：孟珊珊；指导教师：王彤）

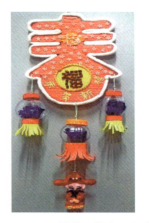

图 5-2-8　元旦挂饰（作者：张春玲；指导教师：王彤）

（三）角色游戏区道具

角色游戏区道具如图 5-2-9 和图 5-2-10 所示，指导教师：王彤。

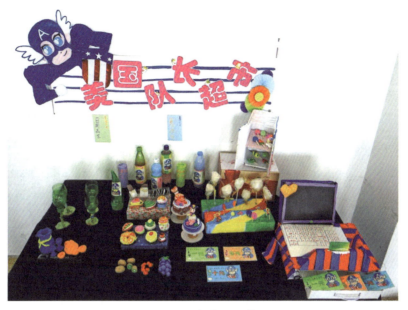

图 5-2-9　超市游戏道具

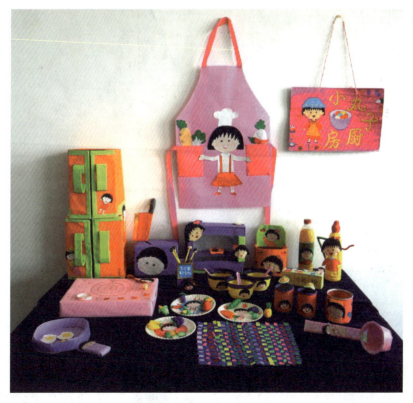

图 5-2-10　厨房游戏道具

（四）幼儿园实例欣赏

幼儿园实例欣赏如图 5-2-11～图 5-2-22 所示。其中，图 5-2-11～图 5-2-14 由大连高新区中心幼儿园提供，图 5-2-15～图 5-2-22 由大连沙河口区十二幼儿园提供。

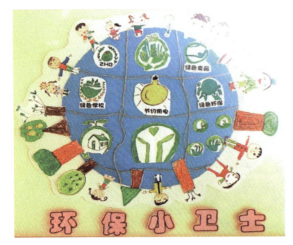

图 5-2-11　环保宣传墙

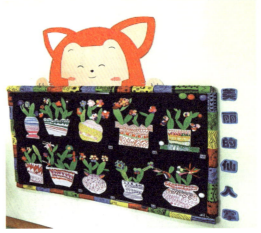

图 5-2-12　作品展示墙

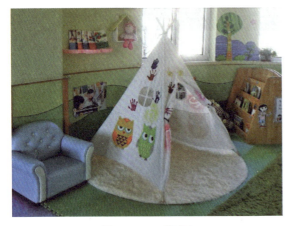

图 5-2-13　图书角

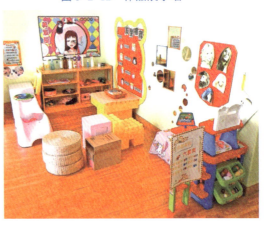

图 5-2-14　美发屋角色游戏区域

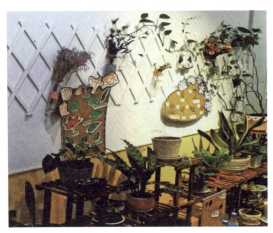

图 5-2-15　自然角

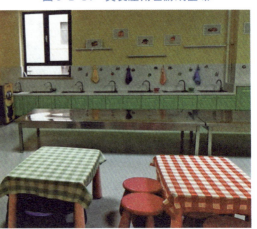

图 5-2-16　美工区

第五章　手工创意与应用篇

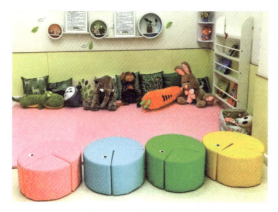

图 5-2-17　图书阅读区

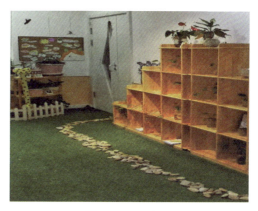

图 5-2-18　自然区

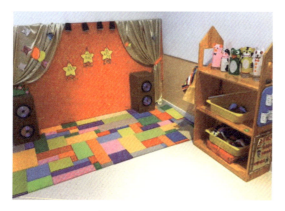

图 5-2-19　表演区

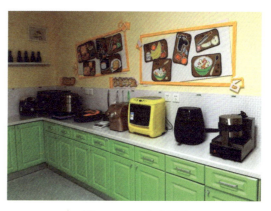

图 5-2-20　小小厨房

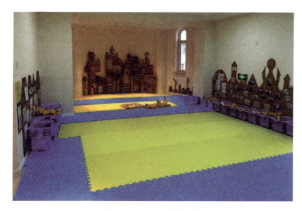

图 5-2-21　建构区

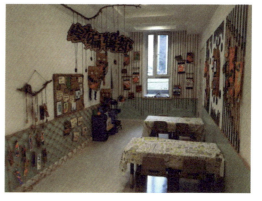

图 5-2-22　绘本区

参 考 文 献

[1] 王虹. 少儿学一笔画［M］. 沈阳：辽宁美术出版社，2005.
[2] 蚁美玲. 简笔画教程［M］. 广州：岭南美术出版社，2003.
[3] 步燕萍. 基础素描教程2 器皿分册［M］. 杭州：西泠印社，2003.
[4] 高铁. 美术基础教程［M］. 北京：北京师范大学出版社，2010.
[5] 飞乐鸟. 20种画笔的创意手绘宝典［M］. 北京：中国水利水电出版社，2012.
[6] 宁佳录，裴丽华. 儿童国画入门——笔墨情趣［M］. 北京：中国和平出版社，2002.
[7] 张燕，段志勤. 美术基础［M］. 北京：高等教育出版社，2012.
[8] 周杰. 美术与幼儿美术创作［M］. 北京：北京出版社，2014.
[9] 张晓嘉，魏明坤. 美术（第2版）［M］. 北京：高等教育出版社，2014.
[10] 马松翠. 手工［M］. 北京：高等教育出版社，2015.
[11] 杨枫. 幼儿园教育环境创设与玩教具制作（第2版）［M］. 北京：高等教育出版社，2013.
[12] 纸艺网. http://www.zhidiy.com.